ONE PIECE FINAL ANSWER

無窮無盡且難以預測的紛亂世界

海賊王

最終研究 5

身世之謎

大風文化

言「們，固女人，回來。」

航海王
最終研究

ONE PIECE FINAL ANSWER

「謊言」
我去見你
一定會

By 賓什莫克・香吉士（第 81 集第 813 話）

由香吉士的祕密構成的「紛亂故事」

▼除了魯夫組之外的其他人會再度相隔數年才登場?!

「明年會是香吉士年。是時候揭開香吉士的身世之謎了。」如同應驗尾田老師在《JUMP FESTIVAL 2016》中所說的這段話,2016年真的是「香吉士之年」。

多雷斯羅薩篇結束,正當讀者們都以為草帽一行人總算可以齊聚一堂時,沒想到在佐烏竟然有衝擊性的發展等著魯夫——香吉士被迫與BIG MOM的女兒政治聯姻,獨自離開了夥伴。儘管研究《航海王》伏筆的人多如過江之鯽,但應該沒有人猜得到劇情會如此發展。

在《航海王》整部作品中,的確布置了非常多與香吉士有關的神祕伏筆。就連本系列書籍也曾研究過「香吉士＝王族」的假設,但我們作夢都沒想到會出現「結婚」這個關鍵字。設計讓讀者享受推敲及考察樂趣的劇情環節,卻又描繪出超乎讀者預期的故事發展……這正是《航海王》的魅力所在。當劇情進入新世界之後,我們更能明顯感受到,**尾田榮一郎老師**的說故事技巧越來越高明了。

※本書為透過多種角度來考察由集英社所發行、尾田榮一郎著作之《航海王》的「非官方」研究書。本書之中也存在著「這件事與這件事應該有關聯」、「說不定是這樣?」的推測,以及「希望是這樣」這類幾乎是妄想的記述。如果認為閱讀本書會減少閱讀原作漫畫時的樂趣,或是還沒有看過原作漫畫單行本或《週刊少年JUMP》之連載的讀者,不建議購買本書喔。

多雷斯羅薩篇連載的兩年間，最受熱議的話題是眾人兵分二路之後，香吉士所率領的「捲眉一行人」並沒有登場。接著在佐烏會合後，故事便以那兩年沒登場的成員為中心展開。最後，新組成的「忍者海賊純毛族武士同盟」兵分四路。此時可以發現一個大原則：就如同多雷斯羅薩篇或頂點戰爭，只要草帽一行人分開行動，故事就會以主角魯夫為中心進展。以此類推，截至目前正在進行的〈圓蛋糕島篇〉完結之前，可能都不會對前往和之國的索隆等人有所著墨。

本書*為系列作的第八冊（日文版），勢必會考察身陷風暴中心的香吉士，也同樣會針對出現於佐烏篇等處的新事實，試著以各種角度來進行全新的研究。當各位通盤考察《航海王》這個故事時，若本書能夠提供一些參考方向，讓各位在欣賞主線故事的同時，也能一邊推測索隆組的動向，那將是我們的榮幸。

航海王新說考察海賊團

＊‧本書為笠倉出版社所出版的「ワンピース最終研究（8）限りなく予測不能なざわつく世界」之繁體中文版為大風文化所出版之「航海王最終研究４～７」之繁體中文版為大風文化所出版之「航海王最終研究」1～4冊，敬請參閱。

ONE PIECE
Final Answer

【目 次】 ☠ 為抵達終極境地所拓展的新5大航路

ONE PIECE
Final Answer

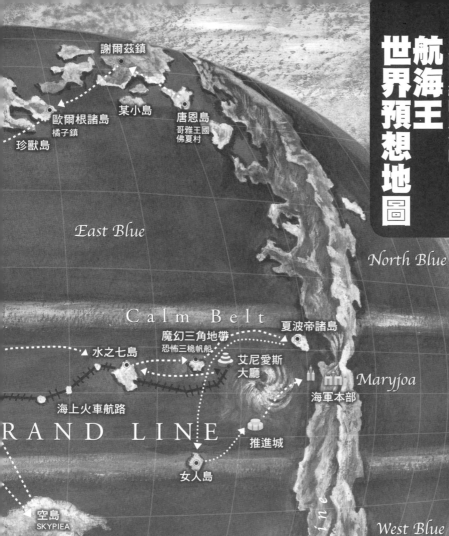

謝爾茲鎮

某小島

唐恩島
哥雅王國
佛夏村

歐爾根諸島
橘子鎮

珍獸島

East Blue

North Blue

Calm Belt

夏波帝諸島

魔幻三角地帶
恐怖三桅帆船

艾尼愛斯
大廳

Maryjoa

水之七島

海軍本部

海上火車航路

RAND LINE

推進城

女人島

Red Line

West Blue

空島
SKYPIEA

The Worldmap

ONE PIECE
WORLD MAP

Red Line

North Blue

科諾美諸島
可可亞西村

傑鯨諸島
西羅布村

羅格鎮

芭拉蒂
周圍海域

Reverse Mountain

小花園

長環長島

聖汀島
阿拉巴斯坦王國

Raphutar

雙子海角

仙人掌島

磁鼓王國

加亞島

Calm Belt

West Blue

South Blue

One Piece

本頁為參考《航海王》第1-83集的內
容所製成的世界地圖。島嶼的位置與
陸地的形狀等等皆非官方的正式資料，
而是依我們的推測繪製而成。

目前已經明朗化的航海王歷史年表

本年表是以航海王「最後之海·新世界篇」的年代為考量所計算的年代。因此在「生存之海·超新星篇」中已經得知的年代，會在單行本上記載的數字再加上兩年。這些主要是透過出現在原作的臺詞中所得知的年代，因此「一百年前」或「五十年前」等年代並不見得是正確的年代，敬請見諒。

年代	事件
約5000多年前	▼全知之樹誕生於歐哈拉
約4000年前	▼阿爾巴那宮殿興建於阿拉巴斯坦
約1100多年前	▼古代都市香朵拉繁榮時期
約1000多年前	▼香朵拉興建「活祭品祭壇」
約900多年前	▼唐吉訶德家族與頓達塔族結下恩怨
約920年前	▼空白的一百年拉開序幕
約900~800年前	▼喬伊波伊留給人魚公主的謝罪文成為歷史本文遺留下來
約900年前	▼被記載在歷史本文中的「巨大王國」被聯合國消滅 ▼二十位國王創立世界政府 ▼除了納菲魯塔利家族之外的十九個王族都移居到馬力喬亞（成為後來的天龍人） ▼利克一族取代唐吉訶德一族，成為多雷斯羅薩的國王。
約800~820年前	▼利克王與頓達塔族締結了提供物資的契約 ▼「世界之法」明文禁止解讀歷史本文 ▼司法島艾尼愛斯大廳建造完成

CENTURIES

年代	事件
約800~820年前	▼空白的一百年結束
前約700年	▼龍舌蘭之狼開始建設連接島嶼的巨大橋梁
前約500年	▼魔人歐魯斯留下許多傳說後凍死於冰之國
前約460年	▼盧布尼爾王國爆發「樹熱」，超過十萬人死亡。
400年前後	▼諾蘭德的探險船從維拉鎮出發，之後抵達加亞島。 ▼加亞島的一部分被沖天海流沖上空島，空島人與香狄亞人爆發戰爭 ▼右項事件發生半年後，諾蘭德因犯下「說謊大罪」而被判處死刑。
前約200年	▼龍宮王國成為世界政府的加盟國 ▼武器店「ARMS SHOP」於羅格鎮創業 ▼世界政府發布與魚人島友好的消息
前約116年	▼福連伯斯開始發展珀鉛產業 ▼儘管根據世界政府的地質調查，在福連伯斯中徹查出有毒，事實卻遭到隱瞞。
90年前	▼4月3日：布魯克誕生
74年前	▼4月6日：艾德華·紐蓋特誕生

上方年表

32多年前	33年前	35年前	36年前	39年前	40年前	41年前	42年前	43年前	44年前	45年前	46年前	47年前	49年前	50年前	51年前	52年前	52年前
▼佛朗基從南方藍進入偉大的航路	▼10月24日：X‧多雷古誕生 ▼唐吉訶德一家人離開聖地馬力喬亞，失去了天龍人的地位。其後，多佛朗哥的母親過世。	▼絲卡蕾特誕生	▼3月14日：斯摩格誕生	▼3月9日：佛朗基誕生於南方藍 ▼3月9日：羅希南特（柯拉遜）誕生	▼8月3日：馬歇爾‧D‧汀奇誕生	▼10月23日：唐吉訶德‧多佛朗哥誕生	▼1月17日：卡波涅‧培基誕生	▼3月9日：喬拉可爾誕生	▼居魯士誕生	▼帝雅曼鐵誕生	▼9月5日：沙‧克洛克達爾誕生	▼吉貝爾誕生 ▼2月9日：巴索羅繆‧大熊誕生 ▼8月1日：烏魯基誕生	▼托雷波爾誕生	▼9月6日：月光‧摩利亞誕生	▼布魯克死亡（享年38歲）；黃泉果實的能力啟動。布魯克雖然發現自己的身體，但因為已經變成一堆白骨，因此以骸骨的形態復活。	▼2月9日：羅傑以新人之姿聞名於世 哥爾‧D‧	▼倫巴海賊團與拉布一同抵達顛倒山

ONE PIECE LIST OF

下方年表

24年後（羅傑被處刑後）	24年前（羅傑被處刑前）	24多年前	25年前	26年前	27年前	28年前	29年前	30年前	31年前
▼船匠湯姆因替羅傑建造海賊船而被判處死刑 ▼傑克為了組成自己的海賊團而踏上旅途	▼羅傑於羅格鎮遭到處刑，邁向大海，大海賊時代拉開序幕。羅傑最後說的話讓人們	▼9月1日：珠寶‧波妮誕生。波特卡斯‧D‧露珠懷了羅傑的孩子 ▼羅傑向世界政府自首	▼羅傑抵達空島。水之諸神造成水之七島的淹水狀況日益嚴重，整個城市失去活力。	▼羅傑海賊團稱霸偉大的航路，之後解散海賊團。雪莉夫人預言會有大量的海賊登陸魚人島。居魯士在鬥技場達成1000勝	▼10月6日：托拉法爾加‧羅誕生，並已經罹患琥珀鉛病。佛朗基在水之七島的廢船島被湯姆撿走，後來加入湯姆造船公司。	▼金獅子獅鬼與羅傑之間爆發愛特‧沃爾海戰。可樂克斯成為羅傑海賊團的船醫	▼3月19日：奇拉誕生。羅傑罹患不治之症。哈拉出發。妮可‧歐爾比雅等人組成歷史本文探索隊，從歐	▼2月6日：妮可‧羅賓誕生於西方藍。碧歐拉誕生	▼3月19日：刮盤人‧亞普誕生。9月2日：波雅‧漢考克誕生。9月9日：巴魯‧霍金斯誕生。多佛朗哥殺害父親之後，想重返天龍國卻遭拒，將其首級帶回馬力喬亞。羅希南特從多佛朗哥麾下消失，後來加入海軍。

目前已經明朗化的 **航海王歷史年表**

目前已經明朗化的 航海王歷史年表

年表（上）

年份	事件
24年前（羅傑被處刑後）	▼10月6日：巴特洛馬誕生於東方藍 ▼因羅傑遭到處刑，使得實力與羅傑不相上下的白鬍子站上頂點，羅傑的時代隨之拉開序幕。
23年前	▼1月10日：尤斯塔斯·D·基德誕生 ▼10月6日：達絲琪誕生於東方藍
22年前	▼1月1日：波特卡斯·D·艾斯誕生於南方藍的巴提利拉 ▼3月20日：薩波誕生於東方藍的哥雅王國 ▼3月2日：香吉士誕生於北方藍 ▼11月11日：羅羅亞·索隆誕生於東方藍的西摩志基村 ▼梅利開始製作前進梅利號的設計圖
21年前	▼妮可·羅賓被懸賞7900萬貝里 ▼歐哈拉島因遭到非常召集的攻擊而毀滅，並從地圖上消失。
20多年前	▼7月3日：娜美誕生
20年前	▼白鬍子將魚人島納入自己的地盤
19年前	▼4月1日：騙人布誕生於東方藍的西羅布村 ▼5月5日：蒙其·D·魯夫誕生 ▼居魯士成為利克王軍隊長，負責保護公主絲卡蕾特與碧歐拉，之後與絲卡蕾特相愛。
18年前	▼2月2日：阿拉巴斯坦王國的公主納菲魯塔利·薇薇誕生
17多年前	▼12月24日，多尼多尼·喬巴誕生於磁鼓島 ▼耶穌布加入紅髮海賊團 ▼某國國王踏入桃色島「卡馬帕卡王國」，變成人妖後回國。
17年前	▼馬歇爾·D·汀奇造成傑克的左眼受傷 ▼羅希南特為了阻止多佛朗明哥作亂，以海軍間諜身分潛伏於唐吉訶德海賊團，成為第二代柯拉遜。 ▼艾斯與薩波為了當海賊而開始存錢

年表（下）

年份	事件
16年前	▼費雪·泰格自聖地馬力喬亞回到魚人島 ▼4月4日：白星公主誕生於龍宮王國 ▼福連伯斯王國的人民的珀鉛病同時發作，通往鄰國的道路遭到封鎖，戰爭爆發，王國滅亡。 ▼托拉法魯加·D·羅成為唐吉訶德海賊團的成員。
15年前	▼費雪·泰格組成太陽海賊團 ▼費雪·泰格退出尼普頓軍隊
14年前	▼吉貝爾在聖地馬力喬亞解放了奴隸們 ▼柯拉遜可依照多佛朗明哥的指示加入海軍
13半年前	▼柯拉遜為了治療羅的珀鉛病，帶著羅離開海賊團。 ▼柯拉遜遭多佛朗明哥殺害。之後羅脫離海賊團獨立。
13年前	▼波雅·漢考克成為女人島亞馬遜百合的女帝與九蛇海賊團的船長 ▼傑克所率領的紅髮海賊團在佛夏村停留，與魯夫交情甚篤。 ▼羅吃了手術果實
12多年前	▼月光·摩利亞與海道在新世界爆發衝突，海道打敗了摩利亞。
12年前	▼砂糖吃了遊樂果實，因能力的副作用而使年齡停止增長。 ▼泰格因拒絕輸入相同血型之人類血液至體內，失血過多死亡。 ▼薩波抵達西摩志基村 ▼多拉格抵達西摩志基村救起魯夫，喪失記憶。 ▼魯夫於夏波帝諸島與席爾巴斯·雷利重逢 ▼傑克將草帽託付給魯夫後離開佛夏村。 ▼傑克在達坦的身邊喝下結拜酒。 ▼魯夫吃下橡膠果實 ▼灰色車站發生火災，薩波乘坐的船遭天龍人砲擊而與船一起沉沒，被多拉格救起。

11年前

- 太陽海賊團分裂為吉貝爾、惡龍、馬可羅三派。
- 吉貝爾加入王下七武海。
- 香吉士與哲普遇難漂流到無人島。哲普在這時截斷自己的右腳。

10年前

- 乙姬王妃遭到荷帝・瓊斯槍殺身亡。
- 白星公主為了躲避班塔・戴肯九世而躲進硬殼塔
- 荷帝偷走E・S並組成新魚人海賊團
- 多佛朗明哥「天上金」運輸船威脅世界政府，加入王下七武海。
- 多佛朗明哥一夕之間顛覆了利克王家族並取代之，由唐吉訶德家族回歸多雷斯羅薩的王位寶座。
- 包含居魯士在內的多雷斯羅薩居民都因砂糖的能力而變成了玩具
- 帝雅曼鐵槍殺絲卡蕾特
- 碧歐菈以保住父親利克王的性命為條件，改名維爾莉特加入唐吉訶德海賊團。

9年前

- 於西凱阿爾王國爆發的戰爭結束

8年前

- 於聖地馬力喬亞召開「世界會議」，並認定多拉格具高度危險性。
- 艾涅爾消滅故鄉碧卡並成為SKYPIEA之神
- Dr.西爾爾替喬巴取名為「多尼多尼・喬巴」，並將帽子送給喬巴。
- 桃之助誕生

7年前

- 騙人布與洋蔥頭、紅蘿蔔頭、青椒頭組成騙人布海賊團。
- 「卡雷拉公司」於水之七島成立
- CP9為了尋找「冥王」的設計圖而潛伏於水之七島。
- 布魯克在恐怖三桅帆船上被摩利亞奪走影子
- 妮可・羅賓從西方藍船上越過顛倒山進入偉大的航路

ONE PIECE LIST OF CENTURIES

6年前

- 佛朗基組成解體組織佛朗基家族
- 艾斯巴古將古代兵器「冥王」的設計圖託付給佛朗基
- 克洛克達爾組成祕密犯罪公司巴洛克華克

5年前

- 艾斯自柯爾波出發，組成黑桃海賊團。

4年前

- 克比成為亞爾麗塔海賊團的航海士兼打雜人員
- 艾斯拒絕加入王下七武海，並與吉貝爾展開為期五天的決鬥。
- 艾斯加入白鬍子海賊團，之後成為第二隊隊長。
- 凱薩・克勞恩在龐克哈薩特島上引爆化學武器，整座島遭到汙染，之後該島與世界政府全面封鎖。
- 凱薩遭到逮捕，卻從監獄船上逃走。

3年前

- 凱薩回到龐克哈薩特島

未滿3年前

- 磁鼓王國遭到黑鬍子海賊團襲擊而滅亡

2年前

- 魯夫自魯夫村出發
- 惡龍領域毀滅，魯夫因此被懸賞3000萬貝里。
- 阿拉巴斯坦王國的叛亂結束，克洛克達爾遭剝奪王下七武海稱號，魯夫的懸賞金額提高到1億貝里。
- 索隆被懸賞6000萬貝里。
- 空島SKYPIEA與香狄亞之間的戰爭結束
- CP9全軍覆沒，艾尼愛斯大廳崩毀。
- 襲擊艾尼愛斯大廳後，魯夫的懸賞金額提高到3億貝里、索隆的懸賞金額提高到1億2000萬貝里、羅賓的懸賞金額提高到8000萬貝里。同時，香吉士被懸賞7700萬貝里、佛朗基被懸賞4400萬貝里、娜美被懸賞1600萬貝里、喬巴被懸賞50貝里、騙人布被懸賞3000萬貝里（以狙擊王的身分）。
- 艾斯與汀奇在巴納洛島展開決鬥。汀奇則因此得以加入王下七武海。戰敗的艾斯被關進推進城，受到摩利亞控制的影子都被解放。恐怖三桅帆船毀滅。

現在	1年前前後	2年前
▼草帽一行人於夏波帝諸島集結，並且啟程前往魚人島。 ▼草帽一行人，最後順利抵達目的地。 ▼草帽一行人與新魚人海賊團對戰並獲得勝利 ▼證實白星公主為古代兵器「海神」 ▼吉貝爾答應將來會加入草帽一行人 ▼草帽一行人進入新世界，登陸龐克哈薩特。 ▼草帽一行人遇到和之國出身的武士錦右衛門，決定要一起去救回桃之助。 ▼魯夫與羅結為同盟 ▼基德海賊團、ON AIR海賊團與霍金斯海賊團結為同盟 ▼魯夫打倒凱薩並將之俘虜	▼吉貝爾加入BIG MOM的保護。 ▼魚人島以提供大量零食為代價，換取BIG MOM的保護。 ▼汀奇取代白鬍子成為四皇之一 ▼托拉法爾加・羅，巴其加入王下七武海。 ▼魯夫的懸賞金額提高到4億貝里	▼世界政府決定公開處決艾斯 ▼巴索羅繆・大熊拍散草帽一行人之後，接受貝卡帕庫博士的改造手術，變成完全沒有自我意志的武器「PX-0」。 ▼在馬林福特頂點戰爭的前一天，海道在新世界與傑克爆發小規模衝突。 ▼赤犬與青雉在龐克哈薩特展開爭奪下任元帥寶座的決鬥。赤犬戰勝，就任元帥。青雉脫離海軍。 ▼龐克哈薩特一半變成燃燒的島嶼，另一半則是酷寒的島嶼。 ▼海軍本部遷移所在地 ▼艾斯、白鬍子死亡。白鬍子時代就此結束。 ▼薩波因艾斯之死大受刺激，恢復了記憶。

目前已經明朗化的 航海王歷史年表

現在
▼魯夫與BIG MOM海賊團的將星慨烈卡爆發激烈衝突 ▼魯夫等人抵達圓蛋糕島。布魯克與佩特羅分開行動，潛入首都甜點城鎮。 ▼魯夫一行人遭遇杰爾馬66 ▼魯夫一行人抵達杰爾馬66 ▼奪回香吉士；魯夫一行人前往圓蛋糕島，計劃締結同盟。 ▼眾人兵分四路；錦右衛門一行人前往和之國增強戰力；犬嵐組留在佐烏以抵禦海道的威脅；貓蝮蛇組出發尋找馬可。 ▼根據報導，革命軍的總部巴爾迪可被黑鬍子海賊團殲滅。 ▼各國國王前往參加世界會議 ▼羅賓解讀路標歷史本文 ▼證實桃之助是光月御田的兒子 ▼魯夫等人登陸佐烏後與娜美一行人會合 ▼香吉士被BIG MOM海賊團帶走 ▼娜美、香吉士、喬巴、布魯克、桃之助一行人登陸佐烏 ▼卡文迪許、巴特洛馬、歐隆拜斯、伊迪歐、雜菜、哈爾汀、雷奧所領的七個團隊，逕自喝下結成草帽大船團的子杯。 ▼藤虎奉命討伐魯夫和羅 ▼魯夫戰勝多佛朗明哥，拯救了多雷斯羅薩。 ▼魯夫發動第4檔；多佛朗明哥發動惡魔果實的覺醒能力 ▼薩波在鬥牛賽場獲勝，吃了「火焰果實」。 ▼暌違十二年，魯夫在鬥牛競技場與薩波重逢。 ▼魯夫等人在多雷斯羅薩遭遇海軍上將「藤虎」。 ▼羅為了交還凱薩，與魯夫等人一同前往多雷斯羅薩。

※本書是以日本集英社發行，尾田榮一郎著的《航海王》單行本第1～83集、「ONE PIECE RED 絕讚的人物特寫」、「ONE PIECE YELLOW 絕讚的元素解析」、「ONE PIECE GREEN 絕讚的祕密章節」、「尾田榮一郎畫集 ONE PIECE COLOR WALK 1」、「尾田榮一郎畫集 ONE PIECE COLOR WALK 2」、「尾田榮一郎畫集 ONE PIECE COLOR WALK 3」、「尾田榮一郎畫集 ONE PIECE COLOR WALK 4」、「尾田榮一郎畫集 ONE PIECE COLOR WALK 5」，以及於「航海王電影版：強者天下」上映時所贈送的非賣品「航海王」單行本第0集、「航海王電影版：Z」、「航海王電影版：Z劇場版導覽」、日刊 SPORT 新聞社發行的「週刊航海王新聞」全四期、「航海王 10th TREASURES」、「Comickers」、「WONPARA vol.1～5」、「漫畫☆天國」、「週間 PLAYBOY」、「漫畫腦的鍛鍊方法」、「ONE PIECE 展．官方圖錄」、「井上雄彥ぴあ」、「SWITCH 2009 年 vol.27」、「搞怪吹笛手公式漫迷手冊」為參考資料所構成的。在本文的（）中如寫到第○集第○話，代表引用自單行本第○集第○話。如果目前還在日本週刊少年 JUMP 連載，但尚未收錄在單行本中的故事，則只會在（）中註明第○話。如提到「航海王最終研究」系列前幾冊時，就會以「本系列第一冊、第二冊、第三冊……」的方式記載。本書的考察是依據截至 2016 年 10 月 3 日的日本《週刊少年 JUMP 44 號》為止已解開的事實所進行的考察。如果在本書上市之時有新的事實解開，有可能會推翻本書的考察內容，敬請見諒。

航海王
最終研究

1

第 1 航路
BIG MOM篇中
描繪之
香吉士的未來

能阻止香吉士婚禮的人是娜美？！

BIG MOM 海賊團帶走了香吉士！竟有許多篇章的扉頁都暗示過這樣的發展?!

▼十二年前的扉頁圖早已顯示香吉士會被帶走?!

香吉士離開夥伴後被帶去 BIG MOM 海賊團，成為賓什莫克與夏洛特兩大家族政治聯姻的棋子。魯夫等人誓言奪回香吉士，因此登陸了 BIG MOM 海賊團大本營所在地的圓蛋糕島。

過去一直身世成謎的香吉士，以及 BIG MOM 海賊團的真實情況正逐漸明朗化，如此驚濤駭浪的劇情發展，著實令許多讀者驚訝。但其實在作者過去所繪製的許多扉頁圖中，似乎早已暗示過香吉士後來在圓蛋糕島篇時，會被 BIG MOM 海賊團帶走的多舛命運了。

首先，我們推測可能暗示過「香吉士被帶走」這個劇情發展的，是單行本第33集第307話的扉頁圖。這張描繪著香吉士在房間裡寫信的扉頁圖，飄散著難以言喻的神祕氛圍。雖然看不到信件內容，但或許是在暗射香吉

士留字條給夥伴時的身影。而且圖中香吉士所用的羽毛筆，和後來他被帶走時所用的筆款式雷同，也令人明顯感覺到尾田老師的意圖。

還有，這張圖所描繪的「兔子」也不容忽視，詳情會在後面章節繼續討論。另外關於圓蛋糕島篇的原型，我們推測應該是根據某個由兔子擔任要角的「故事」。

而且，第307話的標題為《環形船賽開始！(Ready～Donuts!)》。這裡的「Ready」雖是「準備」的意思，但若以發音雷同的「Lady」來看，便是意指「女士」，再加上後面的 Donuts（甜甜圈），串聯起來就會讓人聯想到「最喜愛甜食的女海賊」BIG MOM 了。從以上的推論來看，第307話的扉頁圖，非常有可能是暗示了香吉士後來會被帶走。

▼ 隱約可見眾人與杰爾馬66接觸的「BATTLE FRUITS NINE」扉頁

佐烏篇之後，草帽一行人分成兩組人馬，以魯夫為首打算搶回香吉士的那一組，碰上了賓什莫克家族所率領的「杰爾馬66」。根據目前已經明朗化的劇情，香吉士出生於人稱「殺手一族」（第81集第814話）的賓什莫克家族，他們是擁有壓倒性戰力的科學戰鬥部隊。而這部分的故事發展，同樣可能也曾在某張扉頁圖暗示過。

關於這張扉頁圖，就是頂點戰爭正打得如火如荼的第567話。扉頁圖的標題為〈BATTLE FRUITS NINE〉，圖中的草帽一行人穿戴著類似英雄戰隊的水果裝扮，還一一配置了號碼。整張圖略分為上下兩個區塊，上方不僅有魯夫、喬巴、布魯克，電視畫面中尚有娜美和香吉士。這五位便是登陸圓蛋糕島的成員。

此處要進一步關注的，是每個人的編號。魯夫1、索隆2、娜美3、騙人布4、香吉士5、羅賓7、弗朗基8。這應該也是各自加入草帽一行人夥伴的順序。雖然喬巴跟布魯克旁邊並沒有標示數字，不過從加入順序來看，應該是數字「6」和「9」。這兩人雖然畫在一起，但不知為何只有布魯克呈頭下腳上的狀態。這是不是代表「9」倒過來變成「6」呢？而放在他們兩人之間的電話蟲，則令若是如此，兩人並列就是「66」了。

人想起杰爾馬66用來作為船隻的巨大電話蟲，整體來看就會聯想到「與杰爾馬66接觸」。

總而言之，這張扉頁圖很可能暗示了魯夫、喬巴、布魯克、娜美出發去奪回香吉士，並在途中遭遇科學戰鬥部隊杰爾馬66。而且電視畫面中的娜美，看起來似乎在護著香吉士，說不定這也隱約暗示了即將在圓蛋糕島發生的情節。

▼ 從暗示王族身分的扉頁圖中窺見之香吉士與鶴的關係

關於賓什莫克家族，布魯克問道：「我記得那不是『王族』的名字嗎？」香吉士的姊姊麗珠便進一步解釋：「那並不是過去的事，我們現在依然是『王族』。『杰爾馬』是沒有國土的國家，雖然沒有治理的領土，不過還是被認同能夠參加『世界會議』。」（皆出自第82集第826話）因此目前可以認定賓什莫克家族確實是王族。

香吉士也展現過足以透露他出身於王族的言行舉止，例如在阿拉巴斯坦篇就自稱「我是⋯⋯Mr.王子」（第19集第174話）。當時的香吉士與平常不同，登場時戴著眼鏡。而在單行本第14集第124話的扉頁圖，也描繪了他戴眼鏡的模樣，身旁同樣可窺見他身為王族的暗示。

在這張扉頁圖中，香吉士的手提箱上貼著一張寫了「1830」的貼紙。這組數字與法國國王七月革命發生的年分一致，也是從這一年起，「Dauphin」這個意指法國國王法定繼承人（王太子）的稱號就此廢除。那麼此圖是否也表示香吉士徹底捨棄了王族身分呢？另外，手提箱上還貼了草帽一行人的海賊旗，以及「THE SECRET」字樣的貼紙。這或許也暗示了香吉士隱瞞王族身分加入草帽一行人的行動吧。

再者，香吉士站在一處寫著「transportation TSURU」的泊船站。

一位頭頂上有一隻鶴的船夫,正站在鶴形的小船上跟香吉士交談。提到鶴,在圓蛋糕島上與兔子藍道夫同時登場的就是一隻鶴。那麼這張圖是否也暗示了香吉士與 BIG MOM 之間的關聯性呢?

或者,鶴說不定也與賓什莫克家族的祕密有關。關於香吉士的家族,截至目前我們已知成員有父親及兄弟姊妹。但是就像魯夫的爺爺卡普是海軍中將,香吉士的祖母是海軍的那位阿鶴,這樣的可能性也不是完全沒有。

身為「大參謀」的阿鶴,與身為謀士的香吉士之間,也算是有共通點吧。

圓蛋糕島篇的草帽一行人各自都有任務？

▼令娜美變成孤兒的那場戰爭與杰爾馬66有關？

一同去搶回香吉士的娜美、喬巴、布魯克等人，都是先一步從多雷斯羅薩出發前往佐烏的成員。尾田老師是不是為了讓他們在圓蛋糕島大展身手，才刻意在多雷斯羅薩篇限制了他們的曝光度呢？或許在圓蛋糕島篇，會出現讓這幾個角色盡情發揮的劇情吧。那麼就來推測他們之後的活躍情況吧。

與娜美相關、可能在圓蛋糕島篇發生的情節，應該會圍繞於「**戰爭孤兒**」上。她一歲時被人在戰場上撿到，當年任職海軍的貝爾梅爾收養了她並撫育她成人。儘管不確定娜美的父母是否健在，但一歲就離開爸媽，娜美對父母還有記憶的可能性微乎其微。

至於波及娜美的那場戰爭，目前雖然不清楚到底是哪些勢力所發動，

但推測很可能與別名「戰爭商人」的杰爾馬66有關。若真是如此，賓什莫克家族可以說是娜美的弒親仇人。然而，縱使惡龍殺了貝爾梅爾，娜美仍原諒了惡龍以前的老大吉貝爾。同理她應該也不會因此責難香吉士。只是，如果香吉士知曉間接殺了娜美父母的是賓什莫克家族，責任感強烈的他會如何自責也就不難想像。

「聽你解釋之後，我再來決定要不要原諒你！」（第63集第620話）「那你就切腹吧！雖然這樣我還是不會原諒你，但至少會讓娜美好過點！」（第64集第627話）香吉士在剛認識吉貝爾時，就曾說過這些話表達了強烈的憤怒。而這些話或許是未來故事的伏筆，暗示香吉士可能也會和吉貝爾一樣處於相同的立場，「間接造成娜美的痛苦」也說不定。

▼愛甜食、珍獸、宿疾等，喬巴與 BIG MOM 之間的共通點

喬巴凡是甜食都喜歡，甚至有個古怪暱稱叫「**最愛吃棉花糖的喬巴**」。他在抵達可可島的巧克力鎮時，還把整個以巧克力、糖果和棉花糖做成的房子吃掉，引起一陣大騷動。而這個喜愛甜食的特點，跟出了名愛吃各種點心的 BIG MOM 共通。未來這兩位見面時將會發生什麼事呢？

此外，夏洛特家八女兒夏洛特・布璃叡曾說過「**因為她不只奢望『全種族』，還是個極端的『珍獸收藏家』**」，可見 BIG MOM 似乎同時也是一位「**珍獸收藏家**」。當布璃叡看到喬巴吃了藍波球後變大時說：「**好厲害啊！你這生物已經夠有意思，想不到還會耍這種把戲！媽媽一定會很高興的！**」（皆出自第 83 集第 835 話）原本是馴鹿又吃了人人果實的喬巴，是名符其實的珍獸，而且兼具能夠強化飛行、強化毛皮、強化角等七段變身的特色。故事到目前為止，從沒出現像他這樣能夠做出多種型態變化的生物。

因此故事也可能朝著 BIG MOM 打算追捕「珍獸」喬巴的方向發展。

再從喬巴是醫生這一點來看，BIG MOM 有「貪吃症」這樣的宿疾，這或許也是兩人的關聯之一。「**因為她都是突然就『發作』的嘛！**」「**她在吃到浮現在腦海裡想吃的東西之前，會不停持續破壞！**」（皆出自第 83 集第 829 話）光看這些對話，可知 BIG MOM 的這個宿疾也讓居民們相當棘手。

那麼，若由喬巴治好這個毛病，居民從此對他心懷感激，這樣的劇情發展也是有可能的。

綜合以上所述，喬巴能與 BIG MOM 產生關聯的要素其實還不少。此外，凱薩製作的人類巨大化藥物曾經交給過 BIG MOM 的屬下，在龐克哈薩特篇中浮出檯面的人體實驗及藥物問題，或許會在圓蛋糕島篇有個明確的結果吧。

▼靈魂之王‧布魯克會成為靈魂果實能力者的天敵？

圓蛋糕島篇中將成為最大關鍵人物的，應該就屬布魯克了吧。布魯克曾說：「**我記得那不是『王族』的名字嗎？很久以前，用武力占領『北方藍』的一族人！**」（第82集第826話）顯然他清楚過去賓什莫克家族極其興盛的時代。現年九十歲的布魯克，手中應該握有關於香吉士的父親賈吉士及杰爾馬66的某些情報。

再討論到與BIG MOM之間的關聯，布魯克也很可能被視為「珍獸」而遭到追捕。死過一次，並以白骨化狀態復活的布魯克，在任何地方都能吸引群眾好奇的目光，而且還身懷音樂家的「才能」，也算是世上絕無僅有的珍貴生物了。想必珍獸收藏家BIG MOM應該不會放過他。

還有黃泉果實的能力，也可能會成為最大焦點。魚人島之戰，布魯克在回憶時曾想著：「**這兩年來⋯⋯我搞清楚『黃泉果實』真正的能力了！**」

接著又解釋了關於這種能力的細節：「**人死了之後，靈魂本來應該要前往黃泉國度。但因為我的靈魂還存在於這個世間⋯⋯所以能夠發出幾乎跟實體一樣的強大能量。只要演奏音樂，就能大大地震撼人們的靈魂，把人們吸引到音樂的世界之中，有時候甚至能讓人們看到幻影！靈魂離開身體之後，人們就能夠清楚的看到，這靈魂也會確實存在世界上。**」「**讓我活在**

這世界上的『力量』……並不是內臟或是肌肉……沒錯……是『靈魂』！」

（皆出自第65集第643話）換句話說，布魯克是憑藉靈魂才得以生存的。

對比之下，BIG MOM 則是「靈魂果實」的能力者，我們已知她擁有的能力是「可以自在地拿取人們的『靈魂』」，她用果實力量拿取居民們的壽命，再將收集來的『人類靈魂』散播到萬國當中，藉此讓各種東西成了有生命的『擬人化』生物……」（第83集第835話）根據她其中一位前夫潘德的說法，這裡所指的「靈魂」，「簡單來說就是『壽命』」（第83集第835話）。

雖然不確定已經死過一次只剩下骨頭的布魯克是否適用「壽命」這個概念，但是可以掌控自己的靈魂且號稱「靈魂之王」的他，對 BIG MOM 而言，勢必會是最棘手的敵人。

ONE PIECE
Final Answer

遭遇 BIG MOM 與恐怖三桅帆船篇之間有許多共通點？

▼描繪於前半段海域與後半段海域的兩個故事之間的共通點

環繞《航海王》世界一周的「偉大的航路」，以「紅土大陸」正下方的魚人島為界，分成「前半段海域」與「後半段海域」。在故事進展到又名「新世界」的後半段海域後，不少設定及發展都與發生於前半段海域的故事有相似之處，這也成為能夠持續考察這部作品的指標。

例如一進入新世界之後立刻登陸的〈龐克哈薩特篇〉，與描繪於前半段海域尾聲時的〈推進城篇〉可以看出諸多共通點。其中之一就是「遭受毒物追殺」。

魯夫在王下七武海波雅‧漢考克的協助之下，潛入推進城這個海底大監獄，接著遭到毒毒果實能力者──監獄局長麥哲倫的追殺，還受重傷差點喪命。另一方面，在凱薩的研究基地龐克哈薩特，也描繪了草帽一行人

倉皇逃離殺戮瓦斯「死之國」的場面。雖然最後錦右衛門甚至被捲入死之國中，但整起事件總算是平安落幕。

此外，**「與過去的敵人合作戰鬥，雙方朝著下一個共同目標邁進」**這樣的劇情發展，也是兩個故事的共通點。魯夫在推進城遇到過去敵對的巴其、Mr. 3，結果幫助他們成功逃獄。接著又從 LEVEL 6 的監獄放走了前七武海的克洛克達爾，更一起參與馬林福特的頂點戰爭。

相對的，在龐克哈薩特篇裡，與魯夫同樣被稱為**「最可怕的世代」**的羅也再度登場。他的目標是追捕製作人造惡魔果實**「SMILE」**原料**「SAD」**的凱薩，藉由造成世界混亂，引出並扳倒四皇之一的海道，也因此與魯夫組成了同盟。其他還有暫時性的合作，例如跟斯摩格率領的海軍共同戰鬥等等。

ONE PIECE
Final Answer

▼阿拉巴斯坦篇與多雷斯羅薩篇有明顯的對比結構？

除了前述內容，前半段海域與後半段海域的設定與發展，在〈阿拉巴斯坦篇〉與〈多雷斯羅薩篇〉中，還能發現更多共通點。緊接著將逐一檢視並舉出具體例證。

兩個國家之間最顯而易見的共通點，就是「王下七武海被當作英雄」這個情況。當上國王並統治多雷斯羅薩的唐吉訶德·多佛朗明哥，以線線果實的能力操縱利克王，讓其失去民心後趁機篡位。多佛朗明哥登基之後深得民心且國家富裕，但是另一方面卻奴役頓達塔族，將居民變成玩具作為奴隸榨取利益。表面上被當成拯救國家的英雄，背地裡卻以「地下掮客」的身分運作一切。

經營賭場「雨宴」的克洛克達爾，維護阿拉巴斯坦王國免受海賊攻擊，同樣受到民眾的狂熱愛戴，就連國王寇布拉都很信賴他。可是他也在背地成立祕密犯罪組織「巴洛克華克」，密謀奪取整個阿拉巴斯坦。甚至企圖取得古代兵器冥王，計畫建立能凌駕世界政府的軍事國家。

這兩人都是七武海，受到民眾支持，且都擁有正反兩種面貌。不僅如此，更分別成立唐吉訶德家族、巴洛克華克這兩個由能力者組成的集團。再者，兩個故事中都有公主（碧歐菈和薇薇）角色登場，而且她們最後都

背叛了組織這一點也是共通的，似乎是刻意打造成這種對比鮮明的架構。

最重要的是，藤虎對多佛朗明哥說的這段話：**「於某國發生之海賊竊取王國事件，當初若得逞，定也將淪落至如此骯髒國度吧。」**（第74集第735話）恐怕就是意指克洛克達爾企圖奪取阿拉巴斯坦王國一事，也知曉多雷斯羅薩則是海賊發動政變成功的例子。由此可見，這兩個國家確實是做了對比式的描繪吧。

▼兩個故事中的共通點──海軍特立獨行的舉動？

阿拉巴斯坦篇與多雷斯羅薩篇中，「海軍」的行動也相當類似。阿拉巴斯坦篇中是斯摩格與達絲琪；多雷斯羅薩篇中是藤虎，他們原本都在追捕草帽一行人，最後卻刻意放他們逃脫。

當時，海軍本部告訴斯摩格要贈與他們討伐克洛克達爾的勳章，斯摩格糾正說：「打倒克洛克達爾的並不是我們，我不是報告過了嗎？」「將克洛克達爾率領的Ｂ‧Ｗ社一路打垮的……是『戴草帽那一行人』！是那群海賊！」當海軍想抹滅海賊拯救阿拉巴斯坦這個事實時，斯摩格則呵斥：「你替我轉告政府高層那幾個老賊。」「叫他們吃屎去吧！」（皆出自第23集第212話）

同樣的，藤虎不僅讓草帽一行人逃脫，還向國民跪地說道：「放任海賊撒野之真兇，即便此時再對付七武海，也無任何顏面能夠闡述正義。此國家是經由海賊之手……以及戰士、民眾之手，贏得勝利的……！」赤犬為此勃然大怒地指責他：「正義的面子，被你的獨斷行徑給害得蕩然無存了啊！」然而藤虎反駁：「若蕩然無存會傷腦筋，那起先就不該拿出來！」在這段話之前的背景中，斯摩格也一吐怨氣地說道：「我也在克洛克達爾顯露出真面目的現景中，斯摩格也一吐怨氣地說道：「我也在克洛克達爾顯露出真面目的現不過是承認疏失就會蕩然無存的信用，和沒有無異！」

場！我們海軍沒做到任何事！當時，要是沒有『草帽一行人』，阿拉巴斯坦或許也會成為像今日的多雷斯羅薩一樣的『海賊國家』！」（皆出自第79集第793話）

此外，阿拉巴斯坦篇中，艾斯曾阻擋了斯摩格；多雷斯羅薩篇中，薩波阻擋在藤虎面前。魯夫被哥哥拯救的這一點，在兩個故事中的發展也是一致的。進一步來看細節，還有統治者破壞城市（限時炸彈及鳥籠）、在王宮內作戰、草帽一行人受到被上頭捨棄的敵人幫助（Mr.3、貝拉密）等等，兩個故事的共通點不勝枚舉。

35

▼比對月光‧摩利亞與 BIG MOM 的能力相似之處

正如前述的考察內容，前半段海域與後半段海域所描繪的場景，到處都有可列舉出來的對比結構。從如此情況來推測圓蛋糕島篇，很可能也會發生類似前半段海域中所描述的劇情發展。這裡要關注的是恐怖三桅帆船篇，其故事舞臺是一艘巨大的船隻，又名鬼魂島。而在圓蛋糕島篇初期，其實就可以發現一些能連結到恐怖三桅帆船篇的描述了。

首先來看看身為統治者的海賊吧。統治三桅帆船的是七武海中身材最高大的月光‧摩利亞。他是超人系惡魔果實 **「影子果實」** 的能力者，能夠搶奪他人的影子，並將影子放入屍體中製造殭屍，或是放入自己身體藉此提高戰鬥能力等。

統治圓蛋糕島的是 BIG MOM，人如其名同樣有著巨大的體型。她是靈魂果實的能力者，這種能力 **「可以自在地拿取人們的『靈魂』，她用果實力量拿取居民們的壽命，再將收集來的『人類靈魂』散播到萬國當中，藉此讓各種東西成了有生命的『擬人化』生物……不過倒是無法將靈魂放進『屍體』或『他人』的身體裡呢……於是那些東西就會像這些傢伙一樣開始走動或說話，我們將其統稱為『歡樂友人』……」** （第 83 集第 835 話）

目前雖然尚未窺得其能力的全貌，但總而言之 BIG MOM 會奪取他人靈魂，

將靈魂放入其他東西裡製造所謂歡樂友人的生物。這就酷似摩利亞能使用人類影子製造殭屍的能力，而且**「靈魂無法放進屍體」**這點還特別提出來說明，看來設定圓蛋糕島篇時似乎有考量到影子果實的能力。

兩人的身邊，也各自有**「四怪人」**、**「四將星」**這樣的幹部。只不過四怪人是包含摩利亞在內的幹部統稱，實際上他的部下只有赫古巴庫、阿布薩羅姆、培羅娜三人。至於四將星則是因為其中之一被烏魯基打敗，目前只剩下慨烈卡等三將星。兩者也是可對照的共通點。

▼ 恐怖三桅帆船與圓蛋糕島共通的婚禮題材

另一個可以在恐怖三桅帆船篇與圓蛋糕島篇找到的共通點，就是「**結婚典禮**」這個主題。恐怖三桅帆船篇中，四怪人之一的阿布薩羅姆對娜美一見鍾情，綁架娜美並且強迫她和自己進行婚禮。這個企畫後來被憤怒（且渴望透明果實能力）的香吉士阻止了，但其實離成功也只差一步。

圓蛋糕島篇的其中一個重點，就是夏洛特家的第三十五女兒普琳，即將與賓什莫克家三男香吉士結婚。無視香吉士的意願，兩家人都忙著準備舉辦這場婚禮，未來的故事發展值得繼續關注。

儘管這兩個故事所描述的婚禮看似各自獨立，其實兩者都擁有共通的關係人物「**求婚羅拉**」。羅拉在恐怖三桅帆船篇登場，因為娜美支持她與阿布薩羅姆結婚，進而與娜美成為好友，離別時羅拉還以母親的生命紙作為證明兩人姊妹之情的信物。一旁的人說道：「**羅拉船長的媽媽可是個很厲害的海賊喔！**」（第50集第489話）關於這句話裡所指的人物究竟是誰，一直以來也不斷有各種臆測，直到圓蛋糕島篇才揭露就是 BIG MOM。恐怖三桅帆船篇與圓蛋糕島篇也因此產生了新的共通點。說不定最後羅拉會返回故鄉，拯救草帽一行人呢。

此外，草帽一行人面臨的情況也有不少共通之處，像是登陸島嶼時都使用了士兵船塢系統（迷你梅利號、鯊魚潛水艇3號）；在登陸前就一直處於敵人的監視之下（漂流木桶、地盤海蟲）；登陸之後一行人兵分二路等等。還有，布魯克即使被摩利亞打敗仍奮力想取回影子；佩特羅曾經敗給BIG MOM海賊團卻仍想獲得「路標歷史本文」的手抄本。再加上，兩者都跟草帽一行人共同行動這點，也是很相似的情況。

▼吉貝爾會在圓蛋糕島篇結尾時加入草帽一行人？

恐怖三桅帆船篇，是以布魯克正式加入夥伴為這個故事劃下句點。既然在圓蛋糕島篇可以找到為數眾多的共通點，那麼也能預測最後將有新的夥伴加入。

那名即將加入成為夥伴的人，推測應該是吉貝爾。他在魚人島篇最後被邀請加入時拒絕了，他說道：「**當我確實地貫徹仁義，把事情都全部處理完之後，我答應你們，一定會再去找你們。如果到時候，你們的想法還是沒有改變，能不能再邀我加入『草帽一行人』呢？**」（第66集第649話）

而現在他則表示：「**我想要去幫助他！我想搭上『草帽』的船，為他豁出這條命！這趟旅程一定也能為魚人族贏得真正的自由！**」（第83集第830話）

同時獲得太陽海賊團的夥伴們首肯，下定決心要加入草帽一行人。可是報紙卻又報導他「**向媽媽說『想離開這裡』，之後……居然又害怕『付出交代』，然後就收回請願了耶**」（第83集第834話）！由此看來，之後的情況尚未明朗。

聽到這則報導的布魯克，則認為「**這篇報導實在很不像吉貝爾先生的作風**」（第83集第834話）。就像以前報紙也曾誤報多佛朗明哥退出七武海

一事，可見報紙的內容不盡然全是事實。而且再從布魯克與吉貝爾擁有不少共通點這方面來看，吉貝爾最後加入草帽一行人的可能性依然很高。

就像布魯克以自己必須奪回影子為由，拒絕了最初的邀請一樣，吉貝爾也曾拒絕加入草帽一行人。這可能也暗示了吉貝爾會經歷相同的過程後才加入。此外，布魯克的別號是**「劍俠」**，相對的吉貝爾也有**「海俠」**這個眾所周知的稱號。**「俠」**是個充滿男子氣慨的詞彙，顯示兩人都是至仁至義之人。在成為海賊之前曾當過國家士兵，以及在之前的海賊團擔任船長等共通點來看，吉貝爾確實非常有可能像布魯克一樣，成為草帽一行人的夥伴。

娜美是愛麗絲？或者香吉士才是?!《愛麗絲夢遊仙境》與 BIG MOM

▼圓蛋糕島篇充滿了《愛麗絲夢遊仙境》的世界觀？

截至目前為止，《航海王》的世界曾以相當多童話故事為題材。具體的例子包括西羅布村篇的《放羊的孩子》、磁鼓王國篇的《開花爺爺》、魚人島篇的《美人魚》和《浦島太郎》等。若以這個模式來推測，圓蛋糕島篇也很可能會以某個童話故事作為相關題材。

從目前描繪的故事來看，可以聯想到的童話藍本就是英國作家路易斯・卡羅（Lewis Carroll）所著的《愛麗絲夢遊仙境》，以及其續作《愛麗絲鏡中奇遇》兩部兒童文學小說。這是一部跳脫舊式教條主義，純粹為了討小孩喜愛而誕生的童話故事。主角是名叫愛麗絲的少女，她迷路誤闖了奇幻王國，在冒險旅程中遇見了會說話的動物和會動的撲克牌等各種奇妙的角色。而這部無稽奇幻文學（Nonsense Fantasy）的代表作，也確立

了其不可撼動的地位。

在愛麗絲系列作品裡描繪的會說話的動物、會行動的工具等，都陸陸續續在圓蛋糕島登場了。其中最讓人明顯感覺到兩部作品有所關聯的部分，就是BIG MOM海賊團裡的塔馬哥男爵。塔馬哥男爵的外型像長了手腳的雞蛋，而在《愛麗絲鏡中奇遇》裡則有個把蛋擬人化的角色，名叫「矮胖子（Humpty Dumpty）」。矮胖子的個性嚴肅難討好，不過他非常珍惜領帶這份禮物。而塔馬哥男爵的特色是姿態高傲，身上也打了蝴蝶領結。同樣的在愛麗絲系列兩者的設定如出一轍，讓人強烈地感受到其相關性。同樣的在愛麗絲系列作品中，也有「獅子（Lion）」以及身體是海龜卻擁有牛的頭和後腿的「假海龜（The Mock Turtle）」等角色登場，推測應該是波哥姆斯的參考原型。

▼ BIG MOM 的原型會是紅心女王還是紅皇后？

《愛麗絲夢遊仙境》有撲克牌士兵登場；《愛麗絲鏡中奇遇》有把西洋棋子擬人化的騎士及國王登場。而 BIG MOM 海賊團裡則到處可見兼具兩部作品特色的角色。此外，在圓蛋糕島的誘惑森林中，時間與方位都相當混亂，無論怎麼往出口走就是會回到相同地方，這些不斷發生的奇妙事情，都像極了愛麗絲系列作品的世界觀。最重要的還有「茶會」這個題材。

BIG MOM 會定期舉辦茶會，而在《愛麗絲夢遊仙境》的第七章，也描述了一場不斷出謎題卻沒有答案的「瘋狂茶會」。從這些共通點來推敲，圓蛋糕島篇毫無疑問地反映了愛麗絲系列作品的世界觀。

那麼，BIG MOM 的原型會是誰呢？她暴虐得「會為了零食，而不惜攻陷一個『國家』」（第 66 集第 650 話），這點與《愛麗絲夢遊仙境》中經常對不合意的人說出「砍下他的頭」的「紅心女王」相仿。而且拒絕 BIG MOM 茶會邀請的人將會收到親近之人的首級，這個設定說不定是反映了紅心女王的口頭禪。另一方面，在《愛麗絲鏡中奇遇》裡登場，被評為「憤怒女神」的「紅皇后」，那種「冷言嘲諷」的個性也和 BIG MOM 很一致。

這麼看來，說不定紅心女王與紅皇后兩者都是 BIG MOM 的原型。反映了愛麗絲系列作品世界觀的，並不只有 BIG MOM 海賊團而已。

偷偷登上魯夫船隻的「**兔種純毛**」凱洛特，同樣讓人想起吸引愛麗絲進入奇幻國度的「**白兔**」。想獲得「**路標歷史本文**」手抄本的佩特羅也一樣，無論是他的別名「**林木上的佩特羅**」，或是他初次登場之時從樹上消失蹤影的一幕，都讓人聯想到愛麗絲系列作品中人氣很高的「**柴郡貓**」。

圓蛋糕島篇與愛麗絲的世界觀有如此之多的連結，那麼主角愛麗絲又是由誰來擔任呢？以下將接著考察在圓蛋糕島篇中，可能處於愛麗絲立場的會是哪些角色。

ONE PIECE
Final Answer

▼扮演愛麗絲的人會是娜美？魯夫？香吉士？

目前推測最有可能對照愛麗絲角色的人，應該會是草帽一行人中的娜美。從佐烏出航時，娜美穿著簡單的白T恤與黑色迷你裙。但抵達可可島的巧克力鎮時，她換成一套有荷葉邊的洋裝，這個打扮與夢遊仙境的愛麗絲相當雷同。

然而到目前為止除了打扮之外，我們還沒發現娜美有什麼其他元素能與愛麗絲產生連結。即使從性別或服裝打扮確實能夠讓人聯想到愛麗絲，但尾田老師真的會選擇這麼淺白的呈現方式嗎？過去的劇情發展總能出乎讀者預料，這次老師應該也準備了超乎我們預測的故事吧。

那麼接著來探討魯夫是反映愛麗絲一角的可能性。充滿《浦島太郎》故事構想的魚人島篇中，魯夫拯救了鯊魚且被招待到龍宮城，如此可以看成魯夫是扮演浦島太郎一角。然而以童話為藍本時，主角並不一定總是魯夫。例如西羅布村篇的《放羊的孩子》，主角是騙人布；磁鼓王國篇中作為《開花爺爺》的人，則是Dr.西爾爾克。

此外，再從愛麗絲系列作品中登場的角色來看，魯夫也可以對應其他角色，如頭上纏著稻草的「三月兔」，或是以大大的絲綢帽子作為註冊商

標的**「瘋帽子」**等。再者，愛麗絲與魯夫之間並沒有什麼共通之處，因此由其他角色來對照愛麗絲的可能性比較高。

接著要關注的，是導致草帽一行人必須登陸圓蛋糕島的主因——香吉士。在航海王畫冊**《尾田榮一郎畫集 ONE PIECE COLOR WALK 1》**裡，有一張金髮少女的圖會讓人聯想到抓著白兔耳朵的愛麗絲，但少女的右手卻拿著香菸與酒瓶。與**「金髮」**、**「香菸」**、**「酒瓶」**有關的，除了香吉士之外不作第二人想。說不定這張圖就是在暗示香吉士即是擔任愛麗絲一角的人。

▼從特偉哥和特偉弟來看性別逆轉的描繪

在圓蛋糕島篇裡，揭曉了求婚羅拉是 BIG MOM 的女兒，而且還得知她有個名叫雪紡的姊妹。我們推測這對姊妹的原型，是在《愛麗絲鏡中奇遇》裡登場的一對難以分辨的兄弟──「特偉哥和特偉弟（Tweedledum and Tweedledee）」。但是尾田老師為什麼要變更角色性別呢？或許這裡面就隱藏了能夠解讀圓蛋糕島篇的重要提示。

這個故事描繪了與現實完全相反的世界，愛麗絲誤闖鏡中王國，發現詩文都是以左右相反的文字書寫而成，想靠近某物卻反而會遠離它。若尾田老師要在作品中反映這個世界觀，那麼把原本是女生的愛麗絲一角，變更性別由香吉士擔任也就不奇怪了。該不會連香吉士在卡馬帕卡王國差點被變成人妖，也在暗示他會是對照愛麗絲一角的伏筆吧？

特偉哥和特偉弟領愛麗絲來到鼾聲大作的「紅國王」身邊，並對愛麗絲說她只不過是國王夢中的人物而已。故事的最後愛麗絲從夢中醒來，不禁自問究竟是紅國王夢見了她，還是她夢見了紅國王呢。而整部作品也在此劃下了句點。

若將角色替換成香吉士，或許會由羅拉與雪紡帶領他到紅國王身邊。目前香吉士的人身自由遭到限制，成為父親賈吉士實現夢想的棋子。換句

話說，對香吉士而言賈吉士就是紅國王，他則存在於賈吉士的夢裡。若是如此，圓蛋糕島篇的最後，或許會描繪香吉士夾在父親的夢想與自己的夢想之間，反復自問自答的發展吧。

《愛麗絲鏡中奇遇》中，還有一幕是特偉哥和特偉弟大打出手時，因為烏鴉出現而逃走的場景。提到烏鴉就令人想起薩波搭乘著烏鴉的畫面，說不定薩波會再度登場呢。

杰爾馬66會背叛海道?!他們覬覦四皇的寶座嗎?

▼賓什莫克家決定政治聯姻的原由是什麼?

當 BIG MOM 海賊團的船出現在多雷斯羅薩附近的海域時,塔馬哥男爵說:「先擊沉他們的船,再把凱薩撈上來 Soir!」(第73集第730話)由此可知當時他們的目標只有凱薩。但是波哥姆斯到達佐烏之後便說:「媽媽下了指令,除了捕捉凱薩之外,還多了新的案件,有可能會導致你們草帽一行人瓦解。」卡波涅·「流氓」培基也說:「現在和一週前與你們在海上碰面的那一天相比,狀況有些不同⋯⋯我這裡有一張『邀請函』。媽媽準備召開一場『午茶派對』,派對重頭戲是結婚典禮。」(皆出自第81集第812話)

從前兩段話中可以看出,香吉士與普琳的婚禮,是在草帽一行人離開多雷斯羅薩前往佐烏的這段時間定案的。「讓 BIG MOM 協助我們的條

件是結成血親……雖說只是一場婚姻，我也不想讓寶貝兒子們……入贅到那個瘋婆子底下去。」（第83集第833話）再從賈吉士這番話來看，提出聯姻要求的應該是賓什莫克家。換句話說，賓什莫克家是在這段期間內決定要與夏洛特家成為親戚。「不過話又說回來，這一次……我們恐怕會被剝奪出席『世界會議』的權利了吧。你們都做好心理準備！我們會因此而獲得……龐大的力量！」（第839話）也正如這段話所示，這場結盟自有其風險。儘管如此，為什麼仍執意要與BIG MOM海賊團攜手合作呢？

在賓什莫克家決定與夏洛特家聯姻這段期間所發生的大事，即為多佛朗明哥政權瓦解。那麼兩家聯姻是否受了這一椿世界大事所影響呢？或許因為氣勢正旺的「地下掮客」多佛朗明哥失勢，才讓賓什莫克家族所處的地位也跟著改變了。

▼杰爾馬66曾與唐吉訶德海賊團交易過嗎？

多佛朗明哥以地下掮客身分在地下世界運籌帷幄，凱薩曾形容：「他就是控制新世界黑暗面的男人啊！武器……兵器……藥物！所有危險的東西……都跟他有關！」「也就是說，他是個邪惡的火種！他跟每個黑暗世界的大人物都有關係！」（皆出自第69集第690話）事實上，多佛朗明哥統治的多雷斯羅薩就有地下交易港，可亞拉潛入後還發現偽裝成海賊船的貿易船，同時分析道：「許多國家背後的『黑暗』都聚集在這個港口！」（第75集第747話）而掌握了這個情況的薩波，也斬釘截鐵地說「從這裡的港口輸出的武器，一直在助長全世界的『戰爭』」（第75集第744話），由此可知這些交易很可能與被稱為「戰爭商人」的杰爾馬66有關。唐吉訶德海賊團是從北方藍靠著地下交易壯大起來的，率領杰爾馬66的賓什莫克家族則曾以武力壓制北方藍，這兩件事之間即使有所關聯也不足為奇。多佛朗明哥的親弟弟羅希南特在與戰國談話時也說過：「和多佛在地下世界有聯繫……那些大人物和生意對象的清單，我會找個日子完整交過去。有那些清單，應該足夠……揭開『北方藍』的黑幕了。」（第77集第765話）或許他所說的「北方藍黑幕」，也包括了與杰爾馬66交易。

的衝擊。說不定這就是他們決定與 BIG MOM 海賊團聯手的原因。

如果這個假設成立，那麼多佛朗明哥失勢肯定也會給予杰爾馬 66 極大

「征服『北方藍』？真了不起的目標。那的確是邪惡組織才會有的想法。」面對香吉士如此嘲諷挖苦，賈吉士只是回應他：「看來你也很清楚我正有此意。和 BIG MOM 聯手，將會讓那個目標成為現實！」（第 83 集第 833 話）然而如同「很久以前，用武力占領『北方藍』的一族人！」（第 82 集第 826 話）這句話所述，他們過去也曾經征服北方藍，那麼賓什莫克又

為什麼會失去北方藍霸權呢？

ONE PIECE
Final Answer

▼杰爾馬66購買海道所生產的武器？

關於匯集在多雷斯羅薩交易港口的武器，薩波分析道：「——但是武器似乎是在別處『生產』的呢。究竟是從哪裡運來的啊⋯⋯！」（第75集第744話）由於革命軍帶回的武器裡含有名為「酒鐵礦」的特殊礦物，為此可亞拉也證實：**「酒鐵礦的產出國很少，說不定能藉此循線找出製造武器的幕後黑手。」**（第80集第803話）

提到生產武器，最先想到的是格列佛漂流到的那座海道喜歡的島。這座島一半的居民都被迫在武器工廠工作。而負責戍守這座島的人，則是海道的部下鐵男孩・斯克基（Iron Boy Scotch）。他的名字直譯是「鋼鐵男孩・蘇格蘭蒸餾酒」，從字面上會讓人聯想到多雷斯羅薩的武器中驗出的「酒鐵礦」。這只是巧合嗎？說不定在多雷斯羅薩交易的武器，其實都是經由海道生產製造的。再加上對於多佛朗明哥而言，海道是最大的交易對象，如此推測應該也不會太過離譜。

若是如此，杰爾馬66身為**「戰爭商人」**並且涉入各地戰場，或許會透過多佛朗明哥購買海道生產的武器。意即他們就是間接讓海道大賺一筆的人。因此，不可否認杰爾馬66的立場相對而言是比較弱勢的。當他們終結布洛克柯利島的戰爭時，也收取了報酬，由此可見杰爾馬66應該是以傭兵

身分賺取經費。他們既然身為科學戰鬥部隊，武器更是不可或缺。

海道之所以能登上四皇之位，想必是藉由生產武器而獲取了豐富的資金。若杰爾馬66只能靠購買他的武器維持地位，那麼兩者之間的立場也許會逐漸翻轉，結果可能造就北方藍的霸權，從杰爾馬66轉移到海道手上，使得賈吉士必須**「再次以『杰爾馬』之名稱霸『北方藍』」**（第83集第832話）為目標。換句話說，賓什莫克家族的最終目標，可能就是打倒海道並奪回被搶走的北方藍霸權。

ONE PIECE
Final Answer

▼賓什莫克‧賈吉士的最終目標是四皇的寶座嗎？

如果賓什莫克家族的真正目標是打倒海道，那麼雙方建立至今的合作關係即告吹，也代表他們背叛了生意夥伴，一場衝突將無可避免。或許正因為如此，他們才會在多佛朗明哥一失勢就尋求與 BIG MOM 合作吧。

正如羅所計畫的，百獸海賊團的戰力因失去「SMILE」而衰弱。但是他們畢竟仍屬四皇麾下，即使戰力被削弱，若沒有足夠的實力仍難以匹敵。因此借用四皇之力來打倒四皇，是再實際不過的考量了。換句話說，賈吉士應該是趁著海道戰力受損時背叛他，與 BIG MOM 合作扳倒海道，藉機取回北方藍霸權，甚至奪取四皇的寶座。然而賓什莫克家族並非海賊，所以與其說他們的目標是四皇寶座，更應該說他們想要獲得的是足以匹敵四皇的力量吧。

「和賓什莫克家結緣的這件事，是媽媽期盼已久的事情！因為能夠獲得『杰爾馬66』的軍隊與科學力量！」（第83集第836話）正如慨烈卡所說，對 BIG MOM 而言，與賓什莫克家政治聯姻也能獲得好處。不僅如此，如果成為親家的賈吉士取代海道成為四皇等級的勢力，BIG MOM 在新世界的地位就會更難以撼動了。

魯夫曾宣告：「我們就是！為打飛『四皇』海道而誕生的！『忍者海

賊純毛武士同盟』！」（第82集第819話）若賈吉士的最終目標是打倒海道，那麼就與魯夫等人的目標一致。等他們發現彼此的目標相同時，又會採取什麼樣的行動呢？

乍看之下，或許這樣的推測相當牽強又難以理解，但杰爾馬66與BIG MOM海賊團將與草帽一行人、哈特海賊團、和之國武士、純毛族攜手對付海道，這種情況也許真的有可能發生。若真是如此，百獸海賊團的大本營和之國，肯定會展開一場規模遠遠超越頂點戰爭的大型戰役。

ONE PIECE
Final Answer

政治聯姻真的會成功嗎？
誰能阻止香吉士結婚?!

▼ 生命紙並非交易物品，其實是護身符!

根據 BIG MOM 前夫潘德的描述：「BIG MOM 是『靈魂果實』的能力者。她可以自在地拿取人們的『靈魂』。她用果實力量拿取居民們的壽命，再將收集來的『人類靈魂』散播到萬國當中，藉此讓各種東西成了有生命的『擬人化』生物……不過倒是無法將靈魂放進『屍體』或『他人』的身體裡呢……於是那些東西就會像這些傢伙一樣開始走動或說話，我們將其統稱為『歡樂友人』……回收和分配靈魂方面，則是莉莉……不對，是『BIG MOM』用自己的靈魂製造出來的『分身們』在處理的……這就是『萬國』的背後真相……」（皆出自第 83 集第 835 話）萬國裡的植物及食物會動、會說話的祕密，就此真相大白。

在娜美將 BIG MOM 的生命紙拿出來時，裝了人類靈魂的歡樂友人慌

張地說：「樹不行！布璃叡，樹的『歡樂友人』沒辦法違抗那個女人！」「樹感覺到了……媽媽的強大靈魂！」（皆出自第83集第836話）然後威力一一減弱且萎縮。羅拉曾說明：「這可不是普通的紙喔，不論是被水潑到或是被火燒到都不會受損！只要帶著自己的部分指甲到店裡去，就可以用那些指甲做出一張特殊的紙，而那種紙就是『生命紙』！」「這張紙也代表了主人的『生命力』！」（皆出自第50集第489話）或許從生命紙中散發之BIG MOM的生命力，會使藉由她能力誕生的歡樂友人們折服吧。

雖然不知道當BIG MOM看到這張生命紙時會有什麼反應，但若少了它，的確無法擊敗這座號稱「樹的『誘惑森林』隊伍」！樹今為止沒放過任何一個目標活著離開過」（第83集第836話）的森林。

▼夏洛特‧羅璐將阻止婚禮？

接下來稍微離題一下，來看看BIG MOM的家族結構。按照三十五女兒普琳的說明：**「39個女兒、46個兒子，總共有85個人喔！我們的父親各不相同，媽媽有43位丈夫，所以是129人的大家庭。」**（第83集第828話）截至目前已登場的女兒中，已經揭示其中四位的名字及出生排行，分別是八女兒夏洛特‧布璃叡、二十二女兒夏洛特‧雪紡、二十九女兒夏洛特‧普萊麗芮、三十五女兒夏洛特‧普琳。她們的名字原意都出自「甜點」。

布璃叡的原文發音接近法語的「烤焦（brûlée）」這個單字。與這個單字有關的甜點，是卡士達布丁上覆蓋了一層烤焦砂糖的「烤布蕾（Crème brûlée）」。雪紡（chiffon）的由來，應該是以口感如絲織品般鬆軟為特徵的「樅風蛋糕（Chiffon cake）」。普萊麗芮（Praline，果仁糖）是一種把加熱的砂糖淋在焙煎堅果上使其焦糖化的甜點，應該是直接取音譯命名的。至於普琳（Pudding）則不用特別說明，就是由最大眾化的布丁命名而來。

夏洛特家的女兒，似乎都像這樣用甜點的名字來命名。但如果從這個規則來看，BIG MOM與潘德生下的女兒羅拉，名字似乎不太符合。由此推想，羅拉可能並非她的本名。就像唐吉訶德‧荷敏聖�職稱兒子為**「多佛**

（Doffy）」那樣，羅拉或許也是個非本名的暱稱。羅拉的姊妹雪紡的命名由來是「檄風蛋糕（Chiffon cake）」，父親潘德的名字也可能是源自混和水果乾一起烘烤的「磅蛋糕（Pound cake）」，由此推測，羅拉的本名可能是引用自「瑞士卷蛋糕（Swiss roll）」的「羅璐（Roll）」。

再考量到本章節對照圓蛋糕島篇與恐怖三桅帆船篇所進行的種種考察，羅拉接下來再度登場的可能性很高。在恐怖三桅帆船篇中，羅拉與香吉士合作阻止了娜美的婚禮，這次說不定變成羅拉與娜美合作，共同阻止香吉士結婚。

究竟是博愛還是自我滿足？
BIG MOM 的理想世界之謎

▼立於萬國基礎的理想願景，以及單純利己的思想

首次登陸可可島的巧克力鎮時，凱洛特驚奇地說道：「這裡似乎有好多人種耶！其中還有純毛族！簡直就像樂園一樣！」對此波哥姆斯說明了意想不到的情況：「那正是媽媽的夢想！全世界所有種族都不會受到差別待遇，且和平共存的國家……不對，應該說是世上一切事物！」（第82集第827話）娜美聽了他的話，似乎也感到非常驚訝。沒想到四皇 BIG MOM 的目標，竟是「全世界所有種族都不會受到差別待遇且和平共存的世界」。

《航海王》世界裡充滿嚴重的種族歧視，其中最具代表性的是魚人受到的差別待遇。天龍人也自稱「神」，不認為自己是普通人類，把所有種族視為下等生物。那麼，消弭這些歧視，所有種族都生而平等的國家，可以說是個理想的國度吧。

關於BIG MOM的根據地，波哥姆斯說明：「圓蛋糕島四周圍共座落著34座島，由34位『大臣』治理……而這整個海域，就統稱為『萬國』！」（第82集第827話）事實上，所有的種族、植物甚至是食物，都愉快地在萬國生活。

「我的夢想是……成為世界上所有人種的『家人』，然後以同樣的視角圍著桌子吃飯！──能實現我這個願望的就是你，凱薩！我需要你的科學力量，幫我把家人們變大！」（第83集第834話）然而從BIG MOM說的這段話看來，感覺並不像擁有崇高理想，反而比較接近自我滿足的野心。只為了以同樣的視角圍著桌子吃飯，就要把除了自己之外的生物變大，單純是任性與自以為是而已吧。

▼與魯夫的信念徹底對立的獨裁社會‧萬國

　　BIG MOM 的理想是「全世界所有種族都不會受到差別待遇且和平共存的國家」，但實際上卻施行壓榨與極權統治。「『萬國』的居民們每半年，都要上繳一個月份的『靈魂』給國家以換取安全。」（第83集第835話）正如這段話所示，BIG MOM 從居民身上壓榨靈魂——也就是「壽命」，並以此製造歡樂友人。再從她奪取靈魂時問的問題「Leave（離開）or Life（壽命）？」來看，可知居民如果不願提供壽命，就必須離開萬國。不得不說這種條件比增加賦稅還要嚴苛。換句話說，和平日子的背後是以恐怖統治來實現的。

　　而且並非支付了壽命之後就能保障性命無虞。BIG MOM 的貪吃症只要一發作，就會陷入「無法和她溝通！她因為『發作』而忘我了」（第83集第829話）的狀態，在城市裡大肆破壞，就連由居民靈魂製造的歡樂友人，她也會毫不猶豫地吞下肚。「死者數量依然持續在增加當中！」（第83集第829話）從這段廣播內容來看，受害居民數量龐大，之後她甚至還奪走自己兒子的性命。這種毫不講理的可怕國家，居民實在不可能真正幸福地生活。

　　也就是說，她理想中「全世界所有種族都不會受到差別待遇且和平共

存的國家」之附帶條件，就是「**僅限服從她的人**」。就像摩利亞率領不會忤逆自己的殭屍群、多佛朗明哥掩蓋對自己不利的事實以統治國家一般，到頭來，BIG MOM 所做的事也跟他們沒有兩樣。

在恐怖三桅帆船上，殭屍們開心地生活著，但背後有一群被奪走影子而受苦的人。多雷斯羅薩的玩具們看似與人類友好地生活在一起，但他們其實是一群記憶遭到剝奪的人類。圓蛋糕島的居民們看起來生活也沒有什麼不便，但內心是否希望能從壓榨與統治中解放出來呢？無論如何可以確定的一點，就是這種統治制度對魯夫而言，根本無法接受。

「我不會去統治這片大海，在這片大海上，最自由的人……就是海賊王！」

By 蒙其‧D‧魯夫（第 52 集第 507 話）

第 2 航路

佐烏篇中提示之
喬伊波伊
的真實身分

2

第一代的班塔・戴肯會是關鍵人物嗎?!

ONE PIECE FINAL ANSWER

與魚人族有許多共通點的純毛族，會在滿月之夜發揮「真實力」？

▼純毛族的「真實力」是有附帶條件的能力嗎？

進入佐烏篇之後，純毛族的實際情況便逐漸明朗化。他們是結合陸地動物特徵的種族，擁有與生俱來的優秀體能。「**每個純毛族都是與生俱來的戰士！即便是嬰兒，亦有護身能力！**」（第81集第808話）正如這句話所示，他們的戰鬥力相當強，而且在萬姐和凱洛特登場時的介紹就是「**戰獸民族**」。

當懸賞金值十億貝里的海道心腹「旱禍JACK」攻擊他們時，純毛族以犬嵐及貓蝮蛇為中心取得了戰況優勢，然而卻遭到由凱薩製造的毒氣影響，情勢逆轉最後敗北。接受戰敗結果的犬嵐則誓言：「**下次就不會是同樣結果！我們絕不會重蹈覆轍！我們亦有祕密王牌！下次若再交戰，定要讓那些人見識純毛族的『真實力』！**」（第82集第819話）看起來，他們似

乎還藏著「**真實力**」尚未發揮。

犬嵐並沒有具體說明「**真實力**」是什麼，但我們的疑問在於「**為什麼**戰況吃緊到幾乎要滅國了卻還不使出來」這一點。因此推測很可能是「**使不出來**」。如果純毛族的真實力必須在特定情況下才能使用的話，與JACK作戰時或許是因為當下無法達成該條件，才無法使用那股力量。

至此，我們回想起純毛族說過的話：「**慶幸現在不是月夜吧**。」（第81集第805話）「**今晚是滿月之夜……不過幸好被雲擋住了**。」（第81話）說不定純毛族想發揮真實力，就必須滿足「**滿月出現**」這個條件。

▼魚人族與純毛族共通的遺傳形式，以及世人對他們的誤解

純毛族與生俱來就擁有強大的戰鬥能力，又被稱為戰獸民族，他們的特徵，與尾田老師敬愛的鳥山明老師代表作品《七龍珠》中登場的戰鬥民族賽亞人相似。賽亞人來自達爾行星，是宇宙等級最高的戰鬥民族，天性好戰且戰鬥力極為強大。他們還有一個特質，就是一看到滿月即會變身成擁有壓倒性力量的巨猿。假設純毛族的真實力要在滿月之夜才能發揮，那麼兩者在這一點上也明顯雷同。尾田老師描繪純毛族時的靈感，或許是來自於賽亞人的設定。

純毛族需關注的特徵，並不僅限於戰鬥能力。接著來檢視他們的遺傳形式吧。

波哥姆斯回到面目全非的故鄉，在眾多純毛族的圍繞之中哭喊著：「**老爸！老媽！親戚們！老友們！**」（第81集第812話）但周圍似乎沒有任何一位純毛族擁有獅子般的外貌。同樣的，當席浦斯赫德說著：「**你們也不希望抱著小鬼的和平生活被破壞掉才對吧？**」（第81集第808話）這一格的背景畫著一對純毛族母子，但兩人顯然是不同物種的動物。

《航海王》世界裡，這種情況並不罕見。屬於東方狼魚人魚的電就曾說過：「**住在地面上的種族，家人之間大部分都會長得很像，但是魚人就**

不太一樣了。魚人與人魚的遺傳因子之中，都存在著古老的記憶，如果章魚人魚的母親生下鯊魚人魚，那就表示母親的某一個古老的祖先就是鯊魚人魚。」（第 63 集第 616 話）因此親子長得不相像這點，同樣也是魚人及人魚的特徵。可以推測這兩個種族應該有類似的遺傳形式。

魚人族與純毛族還有另一個共通點，那就是他們生活的環境皆與世隔絕。所以地面上才會流傳著魚人很凶暴、純毛族討厭人類的刻板印象，這兩項可以說都是「因為不了解而產生的誤會」吧。

等待約定之日到來的海王類與一直負載著純毛族的象主

▼魚人族與純毛族的共通點──與巨大生物之間密不可分的關係

魚人族與純毛族的共通點，除了同樣生活於地理上與世隔絕的環境之外，還有與巨大生物之間的關係。

「根據王家的傳說……『幾百年會誕生一個』……能夠與海王類心靈相通的人魚。」（第63集第626話）如這段話所示，魚人島每幾百年就會誕生一位能夠與海王類對話的人魚，且被稱為古代兵器・海神。而白星公主這方面的能力也覺醒了。

針對海神的能力，乙姬王妃解釋道：「只要想解救別人，那就會變成足以解救幾千條生命的愛之力量！但如果有惡意，那就會變成足以讓『世界』沉入海中的一種……這世上屈指可數的可怕力量！」（第63集第626話）

當白星的能力覺醒時，海王類告訴她：「我們一直在等待妳的出生呢。」

而且在拉著半毀損的諾亞方舟時也說了：**「這艘船是做來讓我們拉的。這**

件事情是自古流傳下來的。」（第 66 集第 648 話）

另一方面，純毛族生活的佐烏，是一塊位於巨大的象主背上的土地。據說象主的年齡大約一千歲，由於一直在走動，因此又被稱為**「夢幻島嶼」**。然而就像犬嵐所說：**「象主也有思考意志⋯⋯我們從來沒想像過⋯⋯！」**（第 82 集第 821 話）居民們似乎普遍不覺得象主是個有自主意識的生物。當然他們知道象主會動也活著，但真要說的話，在他們心中的定位比較像是**「我們的大地」**（第 82 集第 822 話）。接下來就根據這些事實，試著從兩國與巨大生物之間的共通點，來解析兩國的歷史。

▼ 象主一直走動才得以保護純毛族？

「但總有一天，一定會有人來代替喬伊波伊實現那個約定。——這就是在我們王族之間流傳的傳說。所以我們一直相信那一天會來臨……世世代代守護著『諾亞』……這就是我們跟他之間的約定。當那個時候來臨時，大船『諾亞』就會被賦予使命！」（第66集第649話）正如尼普頓所說，海王類在魚人島必須負起的責任，就是「在約定之日到來時拉動諾亞」。

雖然現在還沒有「約定之日」的具體描述，但從舊約聖經中與諾亞方舟的關聯性來看，應該可以推測魚人島的諾亞被賦予的使命，就是守護眾多生命免於遭到足以影響全世界的巨大天災人禍。乙姬王妃說過：「能夠跟海王類對話的人魚……也就是白星的身邊，總有一天會出現一個把那個力量使用在正當途徑上的人……到那時候，世界就會大大地改變。」（第63集第626話）這裡所謂「大大的改變」，會不會就是可能波及魚人島的天災人禍呢？

相對的，象主曾對於自己的情況作了一番獨白：「我在很久以前犯了大罪，於是被處以……只能夠行走的刑罰……只能夠遵從命令行事……」（第82集第821話）同樣的，牠也被賦予使命，必須「不斷行走」。那麼象主被賦予這個責任的目的究竟是什麼呢？

由於只能「不斷行走」，於是佐烏成為「島嶼本身就是生物，因此無法依靠『記錄指針』來到這裡」（第81集第811話）的一片土地。若從這個結果來推算其目的，可見象主應該是為了保護純毛族不受到外敵侵害而不斷行走的吧。

若是如此，那麼象主被賦予的責任，與背負使命必須守護魚人島居民安危的諾亞，以及必須負責拉動諾亞的海王類，三者都是相同的。賦予諾亞及海王類使命的人，是曾在「空白的一百年」內實際存在過的喬伊波伊，

然而，又是什麼人命令象主要「不斷行走」呢？

▼ 對魚人族及純毛族的歧視始於一千年前？

「我在很久以前犯了大罪，於是被處以……只能夠行走的刑罰……只能夠遵從命令行事……」（第82集第821話）象主的這一段獨白，讓人強烈感受到他想要補償過去犯下的罪。如果這個贖罪方式就是「不斷行走以保護純毛族不受外敵侵害」的話，可以推測他所犯下的大罪，應該是曾令純毛族遭受極大傷害。

關於純毛族居住之地——佐烏的歷史，羅解釋道：「據說從不親近外人，國家歷史已有千年之久。」（第80集第802話）以《航海王》世界的歷史來看，這是比「空白的一百年」還要早之前。即使故事幾乎沒有描述過當時的事件，但佐烏持續移動的歷史似乎從當時就已綿延至今。

如前所述，由於佐烏及純毛族的歷史似乎從當時就已綿延至今。位於其中心地帶的摩科莫公國築有堅固的城寨堡壘，入口處的大門是用鐵格子所打造。這代表了什麼呢？莫非在象主開始走動之前，佐烏是個戰火不斷的焦土嗎？

縱使無法確認戰爭的原因，但直到兩百年前為止，魚人族都被歸為「魚類」，並且被全世界視為怪物這個情況來看，純毛族很可能也擁有遭受迫害的歷史。說不定就是因為在那個時期，純毛族遭到極大的迫害，才導致

象主必須背負起不斷行走的宿命。換句話說，象主所犯下的大罪，可能是令佐烏遭受難以挽回的嚴重災害之罪責。

這麼一來，就讓人覺得象主的使命，與喬伊波伊和海神約定的「總有一天要靠諾亞守護眾人」非常相像。象主已經活了大約一千年，喬伊波伊則是「空白的一百年」中實際存在於地上的人物，兩者之間也非常可能有某些連結。賦予象主使命的人或喬伊波伊各自和**「誰」**作戰，又在戰敗後被推向歷史邊緣。甚至可以推測與他們敵對的勢力，或許就是現在的世界政府與天龍人。

喬伊波伊打算拯救遭受迫害的多個種族？

▼克洛巴博士與多佛朗明哥所說的「空白的一百年」之真相

在本書的系列作中，曾用各種不同角度來反復考察「空白的一百年」所發生的事情。考察根據就是知名的世界考古學權威——克洛巴博士所提出的假設：「如果那些『被滅亡的人們』的『敵人』就是目前的『世界政府』，那麼『空白的一百年』……就有可能是由『世界政府』親手抹滅的一段對自己不利的歷史！」而持續在檯面下研究「歷史本文」的歐哈拉考古學者們，深入探究了如今早已無任何形跡的「某個巨大王國」的存在，並導出了這樣的推論：「說不定他們早就知道自己會敗給……後來稱為『世界政府』的聯合國，所以為了把自己的思想流傳到未來，才把一切的真相刻在石頭上。而這就是流傳到現在的『歷史本文』！」（皆出自第41集第395話）

原本身為天龍人，後來成為了七武海，擁有相當特殊經歷的多佛朗明哥，則讓這個假設進一步更有可信度。「這是距今八百年前的事了……」一開頭這麼說的多佛朗明哥，交代了這段歷史：「二十個王國……二十位國王聚集在世界中心……成立了一個巨大的組織，也就是現在的『世界政府』。身為『創造主』的國王們……決定帶著各自的家人，住進『聖地馬力喬亞』……唯獨『阿拉巴斯坦』的納菲魯塔利家拒絕了這件事，所以正確來說，應該是十九個家族。——現在仍住在那裡，君臨這個世界的頂點……而『創造主』的後裔們……就是『天龍人』！」（第73集第722話）

整合前面兩人的敘述，我們可以推測在「空白的一百年」期間，二十位國王組成的聯合國打敗了「某個巨大王國」，在那之後，創立世界政府的國王們就以**「創造主」**之姿遷居到聖地馬力喬亞，並自稱「天龍人」。

另一方面，戰敗的「某個巨大王國」則是將真相刻成「歷史本文」並流傳到後世。

▼ 從與「歷史本文」的關聯中得以窺見之「某個巨大王國」的勢力

與世界政府前身的二十位國王作戰後敗北的「某個巨大王國」，真實的面貌尚未明朗化。但是克洛巴博士曾分析道：「為什麼過去的人們要故意在硬石上留下文字，藉此讓這些東西流傳到未來⋯⋯他們把歷史刻在無法被破壞的石頭上，並且送到世界各地去⋯⋯是不是因為他們認為如果把歷史留在紙張或書本上，就會被消滅呢？也就是說，這就證明了留下這些東西的人們存在著『敵人』！」（第41集第395話）若從這個觀點來看，可以判斷除了阿拉巴斯坦之外，與「歷史本文」有關的人們，應該都是附屬於「某個巨大王國」這一方的勢力。

「和之國的光月家族其實代代，都是切鑿石頭，並進行加工的『石工』，現在亦擁有高超的技術能力。」「在八百多年以前，光月一族靠著自身的技術，製造出不會損壞的書本。而那書本，就是『歷史本文』！」（皆出自第82集第818話）從這段話中，我們得知製作「歷史本文」的就是光月一族。換句話說，他們是屬於「某個巨大王國」這一方的勢力，在「空白的一百年」間應該曾與二十位國王為敵。同樣的，純毛族曾表示「和之國的光月一族，自古以來就等同於是我們的兄弟」（第81集第816話），並且長久以來都將「路標歷史本文」守護在鯨魚森林裡，由此判斷純毛族應該

也是屬於「某個巨大王國」這一方的勢力。

提到與「歷史本文」的關聯，我們還是不能忘了喬伊波伊。關於魚人島上的那個「歷史本文」，尼普頓解釋道：**「那篇文章，是他寫給當時待在這座島上的『人魚公主』的文章。據說那是為了向違反與魚人島的約定這件事謝罪的文章。」**（第66集第649話）而寫下這篇文章的，正是實際存在於「空白的一百年」中的喬伊波伊。儘管我們並不清楚他究竟是怎麼樣的人物，但至少可以肯定他與「歷史本文」有關，應該是「某個巨大王國」這一方的人。若是如此，那麼與他是合作關係的魚人島居民們，應該也屬於相同勢力。從這些勢力關係來看，藉由「某個巨大王國」不拘泥於種族之分的此一特點，也能逐漸地描繪出其輪廓。

▼ 諾亞至今仍無法達成的使命，就是拯救所有種族？

「某個巨大王國」與二十位國王之間的戰役，為多種族混合勢力與人類至上主義勢力之間的戰爭。若這個假設為真，那麼身為國王後裔的天龍人站在世界頂點，並把其他所有種族當成下等生物，這樣的社會形勢就是相當自然的狀況了。因此在「空白的一百年」內發生的戰爭，是否真的是因為二十位國王想要立於所有種族頂點，才會跟奮死抵抗的其他種族產生激烈衝突呢？倘若真是如此，也難怪天龍人會有這麼強烈的優越感了。

既然這樣，那我們原本推測可能用來拯救魚人島居民的諾亞，其代表意義或許也不太一樣了。就像舊約聖經中描寫的諾亞方舟，讓所有動物都上船那樣，諾亞可能不僅只讓魚人族或人魚族搭乘，而是包含人類、純毛族在內的所有種族都可以上船。

「那艘名叫『諾亞』的方舟，並不是歷史的殘骸！那艘船一直在海底等待……好幾百年前，與『偉大的人物』所立下的『約定』。那是一艘『還沒有達成使命的船』！現在連建造那艘船的技術都是個謎團……」（第65集第641話）從尼普頓這段話中，我們可以推測在「空白的一百年」內，諾亞也沒有真正被使用過。

那麼，為什麼諾亞沒有被使用呢？儘管有個能與海王類心靈相通的海神，還有能將其力量導向正途的偉大人物存在，諾亞卻沒有被使用，這點的確令人疑惑。我們想到了很多可能性，例如方舟來不及建造完成、喬伊波伊負傷無法行動、反對使用方舟的聲浪太大等。無論如何，因為沒有使用諾亞而犧牲的性命肯定不少，是否因此喬伊波伊才要寫信向當年的人魚公主謝罪呢？或許他是因為無法拯救本應獲救的生命而感到懊悔，所以才會在**「歷史本文」**上留下訊息，警惕未來的人們不要再造成相同的悔恨。

衝擊性的全新假設！喬伊波伊的真實身分是第一代班塔・戴肯?!

▼ 第一代班塔・戴肯是地上的人類嗎？

喬伊波伊身上還有許多未解之謎，有關他的一切，到目前為止只有「是在『空白的一百年』中，實際存在於地上的人物」，以及「與人魚公主之間有個未完成的約定」這兩項情報。儘管憑這兩點仍無法鎖定他的真實身分，但在有限的情報中，我們還是找到一位擁有不少共通點的角色。那就是自古流傳下來的傳說中「受詛咒的海賊」——第一代班塔・戴肯。以下就來依序追蹤並檢視一番。

布魯克對第一代班塔・戴肯的敘述如下：「好幾百年前發生過一件事，在某個風暴來臨的日子，一位突然發瘋的海賊船船長把部下陸續丟進起大風大浪的海中……最後把所有人都殺死……他甚至還對神吐口水！那個船長就叫做『班塔・戴肯』！船的名字是『飛天荷蘭人』！他因為觸犯天條，

所以有了必須接受永遠的拷問，而且必須一直在海中徘徊的命運！」（第62集第606話）

同樣的，關於第一代班塔‧戴肯，帕帕克也證實了：「雖然他似乎是真的存在，但實際上我聽說這個瘋狂的班塔‧戴肯船長來到我們魚人島，並且已經死在這裡了。」（第62集第610話）既然說是「來到」魚人島，代表他原本應該是在地上生活吧。

推測住在地上的第一代班塔‧戴肯是人類的可能性很高。雖然他的後代班塔‧戴肯九世是寬紋虎鯊魚人，但在《航海王》世界裡，異種族之間的交配並不罕見，因此在這九代之間從人類變成魚人應該也不是什麼特別不可思議的事。

歷史……魚人族和人魚族被分類為『魚類』，在世界各地受到來自人類的迫害。大家都看不起他們……」（第51集第500話）若考慮到這一段歷史，「這是到兩百年前，都真正存在的邪惡

▼從布魯克的解說來推測第一代班塔・戴肯的實際樣貌

飛行海賊團的船長班塔・戴肯九世，當他看到白星公主能夠使喚海王類時想起：**「很久很久以前，海中有個令人難以置信的才能，那個人魚公主甚至連『海王類』都能夠控制……第一代班塔・戴肯為了追尋這個傳說而前往海底！」**之後興奮地大喊著：「祖先啊！我終於……找到啦──！」（皆出自第63集第625話）沒想到第一代班塔・戴肯是為了尋找「連海王類都能控制的人魚公主」而從地上來到魚人島。從這一點可以推測，他的目標正是古代兵器海神的力量。

至於第一代班塔・戴肯所犯的罪過，布魯克說明：**「好幾百年前發生過一件事，在某個風暴來臨的日子，一位突然發瘋的海賊船船長把部下陸續丟進起大風大浪的海中……最後把所有人都殺死……他甚至還對神吐口水！那個船長就叫做『班塔・戴肯』！船的名字是『飛天荷蘭人』！他因為觸犯天條，所以有了必須接受永遠的拷問，而且必須一直在海中徘徊的命運！」**（第62集第606話）若以這段話的字面來解釋，第一代班塔・戴肯犯的罪應該是**「殺了所有部下」**，但如果換個角度來看，或許能夠看見更加具體的面貌。

紐婆婆眼看魯夫要獨自前往頂點戰爭，將他比喻成：**「一隻螞蟻跳進**

風暴中！」（第53集第522話）還有，與多佛朗明哥的政權之戰結束後，利克王也說：「**若是僥倖成為亦能驅散天災、如神一般的國王……**」（第80集第796話）諸如此類，在《航海王》裡有不少以「**天災**」來比喻戰爭的例子，基於這一點，我們也可以推測「**某個風暴來臨的日子**」或許就是指一場巨大戰爭。而「**把部下陸續丟進起大風大浪的海中**」可能就表示班塔・戴肯所率領的飛行海賊團參與了那場戰爭吧。

「**好幾個百年前發生過一件事**」（第62集第606話），雖然從這句話很難確切看出到底發生在什麼時候，但假設班塔・戴肯一族在九代之間不斷進行異種族交配，那麼第一代活躍的時期是在「**空白的一百年**」之內，這樣的可能性也很高。換句話說，當時的飛行海賊團所參與的巨大戰爭，或許指的就是「**某個巨大王國**」與二十位國王掀起的戰爭。

接著是「**甚至還對神吐口水**」這一點，也可以推測是表示他對天龍人揭起反叛。雖然我們不確定他們有沒有這樣的能力，但既然「**他因為觸犯天條，所以有了必須接受永遠的拷問，而且必須一直在海中徘徊的命運！**」（皆出自第62集第606話）那麼這可能就是敵對的天龍人判處的懲罰。而輸家的第一代班塔・戴肯，或許因此不得不生活在距離贏家最遠的地方了。

ONE PIECE
Final Answer

▼喬伊波伊是海賊，與第一代班塔‧戴肯為同一人?!

儘管我們的假設是建立在假設之上，但若第一代班塔‧戴肯是地上的人類，並且知道海神的能力，而且還是生活在「空白的一百年」間。硬要深究的話，便讓人不禁懷疑起他與喬伊波伊之間的關聯了。難不成喬伊波伊的真實身分，是第一代班塔‧戴肯嗎？

假設真是如此，那麼喬伊波伊就曾經是地上的海賊。當時無法實現與人魚公主之間的約定而感到悔恨，便將這件事與海神的祕密代代相傳，或許因此才產生了「**這個傳說的真正含意，應該只有我的族人才知道！**」（第63集第625話）這樣的情況。他的後代班塔‧戴肯九世儘管不知道白星公主是海神，卻還是那麼執著於要跟白星公主結婚，或許也與祖先的遺志有關。

我們推測在「空白的一百年」間可能發生的，「某個巨大王國」與二十位國王之間的對立情況若套用在這裡，應該可以推測戰敗後遭到詛咒的第一代班塔‧戴肯也是「某個巨大王國」這一方的勢力。說不定雖然他與人魚公主合作想要驅動諾亞，卻無法實現諾言，又因為與二十位國王敵對遭到懲罰，才會走向要永遠在海裡徘徊的命運。儘管班塔‧戴肯九世目

前與荷帝等人一起被關在監獄裡，但如果他的目標是實現祖先遺願，未來說不定有機會能與魯夫一行人並肩作戰。

ONE PIECE
Final Answer

一直帶著贖罪意志的象主以及受阻咒的班塔‧戴肯

▼象主的懲罰來自夥伴，班塔‧戴肯的懲罰則是敵人的指示？

我們在前面比較並檢視了象主與海王類所被賦予的使命，接著就來思考一下關於班塔‧戴肯的「懲罰」。

象主因為「犯下了大罪」而奉命必須「不斷行走」。另一方面，班塔‧戴肯則因為「觸犯天條」而被詛咒必須「永遠在海裡徘徊」。由於犯了「罪」，所以要受「罰」，乍看之下，兩者的際遇似乎相當雷同。然而相對於象主是「遵照了某人的命令」，班塔‧戴肯卻是「被人強行加諸命運在身」，這是兩者之間的差異。或許也可以這麼解釋，象主有想要贖罪的意志，但班塔‧戴肯卻是即使不認同自己該被懲治，也必須接受處罰。

從這點來看，兩者各自受到的懲罰性質可能不一樣。以下令的角度來看，我們推測象主的懲罰是「為了自己而做」，理應來自於同一陣營的指

示。而班塔‧戴肯的懲罰則是「被施以懲治」，應該是來自於敵方陣營的指示。

此外，「你們遇到的船確實是傳說中的飛天荷蘭人號，但是指揮那艘船的是他的子孫……」（第62集第610話）從這句話來看，班塔‧戴肯九世似乎駕駛著第一代班塔‧戴肯的船，但也不是無法離開那艘船。「我也受到詛咒了！身為魚人的我沒辦法游泳……但我也繼承了『標的』這個受到詛咒的惡魔力量！」（第63集第615話）正如他所說，儘管標的詛咒仍持續著，但班塔‧戴肯九世應該已經從「永遠在海裡徘徊」的懲罰中解脫了。

桃之助也是古代兵器？
徹底檢視他的神祕能力！

▼不只聽得到，還能夠對話──桃之助的特殊能力

桃之助自從登陸佐烏之後就身體不適，說著：「在下還是不太舒服……」「越接近鯨魚，『聲音』就越大……」（皆出自第82集第817話）

沒想到他居然擁有能與象主對話的能力。故事到目前為止也曾出現「聽得到別人聽不見的聲音」這種能力，所以桃之助的能力是更延伸擴大的嗎？

還是說，這其實算是另一種完全不同的能力呢？

最為人熟知的「傾聽能力」就是「見聞色霸氣」了。冥王席爾巴斯·雷利說過：「『霸氣』是全世界所有人都具有的潛力……『感覺』、『幹勁』、『威壓』……這跟人們理所當然具備的感覺沒什麼差別。但是大部分的人都不會發現這個力量，或者是……在沒有引出這種力量的狀況下就結束生命……『毫不懷疑』，這就是『強悍』！」接著又進一步說明：「能

夠讓自己感覺到對手『感覺』的力量……這就是『見聞色』的霸氣！只要提升這種力量，即使沒有看到敵人，也能夠感覺到敵人的位置、數量……甚至敵人在下一瞬間想做什麼都能知道。」（皆出自第 61 集第 597 話）而在空島 SKYPIEA，則稱之為「心網」。

正如雷利所說，這種能力有個別差異，就像能力剛覺醒的克比表示：

「**我能夠敏感地感覺到別人的感覺……所以靜不下心來……**」（第 60 集第 594 話）既然有這種等級，當然就會有像艾涅爾那樣，能夠聽到 SKYPIEA 所有對話的人。

那麼，桃之助的能力是見聞色霸氣非常發達導致的嗎？從結論來看，答案應該是 NO。在他與象主對話的場面中，包括索隆在內，當下不只一個人會使用見聞色霸氣，卻只有魯夫及桃之助能聽見象主說話，而且桃之助還可以與象主對話。可見應該將此視為他的獨特能力才對。

▼桃之助的能力足以和古代兵器海神匹敵？！

那麼到底為什麼只有桃之助能與象主對話呢？要找出這個答案，首先就必須思考「象主究竟是何方神聖」？

從生物的觀點來看，象主是否可以歸類為陸地動物呢？可是喬巴曾經說過：「**我本來是一隻動物，所以能跟動物交談。**」（第17集第154話）他能跟托里諾王國內的鳥類等動物對話，但是卻無法聽見象主的聲音。也就是說，象主並非我們一般認定的動物。

這裡就會讓人聯想到看起來是魚類，卻跟魚類完全不同的「海王類」了。如同乙姬王妃所說：「**我不是跟你們說過，我們人魚能夠把自己的想法傳達給魚類的事嗎？但並沒有人魚能夠跟那麼大的海王類對話。甚至連島上唯一能夠跟鯨魚對話的尼普頓陛下都做不到這一點。**」（第63集第626話）人魚族可以和魚類對話，卻無法跟海王類溝通。唯一能跟海王類對話的只有被稱為海神的人魚，而且每隔幾百年才會誕生一位。

那麼象主是否也可以套用這個理論呢？也就是說，我們可以假設象主並非一般動物，而是屬於某個稱為「**陸王類**」的種族。如果真是如此，那麼就能說明為何喬巴聽不到他的聲音，而魯夫卻不僅聽得見海王類的聲音，也聽得見象主的聲音。稍微離題一下，來到佐烏之前在多雷斯羅薩時，「利

克王」的登場或許也是個暗示「陸王類」存在的伏筆吧。

當佩特羅看見桃之助與魯夫能聽見象主聲音時，便說：「聽說哥爾・D・羅傑和御田大人也在這塊土地說過同樣的話……！那兩位說過雖然聽得見『聲音』，但無法對話……！」（第82集第817話）可以得知御田似乎也無法與象主對話。而且桃之助的能力不只是對話，甚至能看見象主的視野，他所蘊藏的能力，是否足以跟能與海王類心意相通的海神匹敵呢？留在佐烏的他將會知道什麼，又獲得什麼樣的成長呢，實在令人萬分期待。

示過：「您的體質和御田大人一樣呢……！」（第82集第821話）錦右衛門也表

ONE PIECE
Final Answer

經常說出奇怪言論的桃之助，是因為混入了御田的記憶？

▼ 為什麼桃之助會有出生之前的記憶？

桃之助的身分揭露，他就是和之國九里大名光月御田的繼承人，在那之後，桃之助的奇妙言論更是引人注目。例如當大家談到羅傑時，他就說了：「在下也見過羅傑他們，雖然記得不是很清楚。因為在下當時還很年輕。」不過，「原來如此……記得不是很清楚啊……少蓋了啦！羅傑二十多年前就死了耶！你是記錯人了吧！」（皆出自第82集第820話）正如後面這句吐槽，年僅八歲的桃之助不可能見過羅傑。

同樣的，當桃之助看到犬嵐與貓蝮蛇大吵時，憤慨地譴責：「你們以前感情明明那麼好，為什麼從剛才……就像是有深仇大恨似的在吵架呢！」（第82集第817話）至於這兩人是從什麼時候開始反目成仇呢？根據佩特羅所說：「聽說犬嵐公爵與貓蝮蛇大哥以前曾是至親之友，可是當那兩位在

漫長旅途的尾聲……於瀕死狀態下回到這座島時……就已經是對立狀態了。」而凱洛特聽了之後表示：「我那時候還沒出生呢。」萬姐則說：「我和佩特羅那時候也還只是小孩。」（皆出自第82集第819話）從對話內容看來，兩人絕對不是最近才開始吵架的。換句話說，桃之助應該不可能知道犬嵐與貓蝮蛇感情很好的那段時光。

那麼這些言論到底是怎麼回事呢？當然，可能的原因包括了桃之助說謊，或是曾聽其他人說過，但是說不定他真的擁有出生之前的記憶。要解開這個疑問，班塔・戴肯九世的存在或許能成為一個重要的提示。接下來將提出他從數百年前第一代班塔・戴肯那裡繼承下來的能力與記憶等相關例子，藉此探究桃之助奇妙言論的謎團。

▼惡魔果實的能力能夠和情報一起繼承嗎？

班塔・戴肯九世提到關於能控制海王類的人魚公主情報時，是這麼說的：**「這個傳說的真正含意，應該只有我的族人才知道！」**（第63集第625話）

若這些情報是以口述或文件傳承下來，那就有非常大的可能會洩漏出去，應該不至於**「只有我的族人才知道」**。為了不要走漏這項情報，或許是以特別的傳遞方式傳承。

例如，說不定是用**「記憶傳遞」**這種方法。假設記憶能當作情報之一來繼承，那就能夠在不洩漏給任何人的情況下傳遞情報。以結果而言，**「只有我的族人才知道」**這樣的情況應該可以成立。

如果《航海王》世界裡**「記憶傳遞」**這個技術的確存在，桃之助的奇妙言論，說不定就是繼承了他人的記憶才會產生。從旁人看來，桃之助擁有出生前的記憶實在相當不可思議，但本人似乎沒有任何疑慮。換句話說，或許他真的擁有出生前的記憶。然而，這並非是自己親身經歷所形成的記憶，而是從他人身上轉移過來的記憶。

至於記憶傳遞這點，還能想到的另一個可能性就是「透過惡魔果實傳遞情報」。**「我也受到詛咒了！身為魚人的我沒辦法游泳……但我也繼承了『標的』這個受到詛咒的惡魔力量！」**（第63集第615話）正如班塔・戴

肯九世所說，他的能力是**從祖先那裡繼承而來**。以目前的情報看來，我們無從得知他們是用什麼形式繼承，但可以猜測惡魔果實的能力是可以讓子孫繼承的。那麼，如果能夠同時完成「記憶傳遞」的話⋯⋯或許桃之助就是從御田身上繼承了某種惡魔果實的能力。

▼御田的記憶隨著惡魔果實的能力轉移到桃之助身上了？

在前述考察中，我們推測班塔‧戴肯九世在繼承標的詛咒時，可能也一併承襲了祖先的記憶，以此為例來對照推測他人的記憶，是否也轉移到了桃之助身上。即使截至目前，還看不出桃之助有繼承他人能力的跡象。

不過接下來暫時不考慮能力傳遞的情況，先來思考記憶傳遞的可能性。

摩利亞是影子果實能力者，他能取走人們的影子再移植到他人身上。

被取下的影子仍保有原主人的戰鬥能力與記憶，可以繼續在移植的軀體中發揮。不過有個但書：「如果把影子塞進屍體裡，就會變成殭屍，但是影子不會留在實際擁有靈魂的人的體內，所以提升威力之後，最多只能維持10分鐘！10分鐘之後，影子就會跑出來，然後回到主人的身邊！」（第49集第476話）所以若移植到活人身上，會有時間限制。

除此之外，BIG MOM的靈魂果實能力，則與影子果實能力十分相似。

關於這種能力，潘德說：「她可以自在地拿取人們的『靈魂』，用果實力量拿取居民們的壽命，再將收集來的『人類靈魂』散播到萬國當中，藉此讓各種東西成了有生命的『擬人化』生物……」由此可知靈魂能像影子一樣取出，並且移植到其他東西上。只是這種能力同樣有但書：「不過倒是

無法將靈魂放進『屍體』或『他人』的身體裡……」（皆出自第83集第835話）

由此想來靈魂無法移植到活人身上。

看來這種能夠操縱影子或靈魂等與實際人類無關之物的能力，確實存在於惡魔果實之中。從這一點來看，說不定也有能自由操縱**「記憶」**的能力。若真是如此，那麼桃之助那些難以理解的記憶，或許就是藉由惡魔果實之力轉移的。曾經見過羅傑，還知道犬嵐與貓蝮蛇以前感情很好，這些應該都是他父親御田擁有的記憶吧？而藉由能操縱記憶的能力者，將御田的記憶轉移到桃之助身上，這樣的可能性肯定不等於零。

知曉世界祕密的御田遭到處刑，不知情的桃之助為什麼會被追殺？

▼海道為什麼要處斬已經知道「世界祕密」的御田？

「御田大人他……被處斬了！被和之國的『將軍』和海賊『海道』！」

當此一事實揭曉之後，索隆便問道：「你們老大被處斬的原因是什麼？你們也正在被他們追捕，和這之間有關係嗎？」錦右衛門回答：「要說罪狀，確實也是大罪……海道的目的，是從我等口中挖出『情報』……」不僅如此，還坦白說了：「上任大名……光月御田大人是……和『海賊王』哥爾・D・羅傑一起，抵達最後島嶼『拉乎德爾』！知道世界祕密的人！」（皆出自第82集第818話）也就是說，海道為了問出「世界的祕密」，所以才追捕御田。但若是如此，為什麼他又要處斬知道「世界的祕密」的御田呢？

關於這點我們推測了三種可能。一是海道已經知道「世界的祕密」了……

二是他不想知道「世界的祕密」；三是甚至他已經找到能從御田之外的人身上問出「世界的祕密」的方法。

「為了從他的手下口中問出『世界的祕密』，和海道有密切關係的多佛朗明哥跟凱薩，才會想要抓住你們是吧？」對於索隆的提問，錦右衛門回答：「正是如此……！」（皆出自第 82 集第 819 話）由此可見，海道目前仍然不知道「世界的祕密」，甚至也沒有不想知道的樣子。因此我們的第三種推測更為恰當，那就是他已經找到除了御田之外，能問出「世界的祕密」的方法了。

現在海道的目標，已經轉移到以雷藏及桃之助為首的「和之國武士」身上。

換句話說，海道似乎打算從御田的家臣們身上問出「世界的祕密」。

▼海道已經知道御田的記憶轉移到何處了？

關於御田所知道的「世界的祕密」，錦右衛門表示：「御田大人不想讓在下等人也背負如此重大的祕密，因此並未告訴我等！」（第82集第819話）看來御田並沒有讓錦右衛門等人知曉這些內幕。儘管如此海道仍執意找出他們，應該是深信御田已經將祕密傳遞給了家臣，只是尚未確認究竟是誰獲得了那項情報吧。

如前所述，御田的記憶很有可能轉移給了桃之助，然而桃之助看起來似乎沒有那方面的自覺。在這種狀態下，真的問得出「世界的祕密」嗎？

就像純毛族那樣，即使夥伴受傷或千年古都遭到破壞，仍不願意出賣夥伴。曾是他們主公的御田，同樣也是不管自己遭到什麼對待，也絕不會背叛夥伴或改變信念才對。假設他的性命因此遭到威脅，他應該也會光榮赴死。這麼說來，想藉由拷問來打聽出「世界的祕密」，實際上是辦不到的。海道很可能是透過某些方法獲悉御田的記憶已經轉移到他人身上，因此才會改變目標，開始追捕他認為比御田更容易問出祕密的家臣。

多佛朗明哥抓到勘十郎後，打算也把桃之助關起來。當時桃之助腦海中閃現的多佛朗明哥，臉部忽然扭曲變形、樣貌恐怖。但這應該並非多佛朗明哥受海道指示而拷問桃之助時的記憶。或許是桃之助擁有曾經代替御

田受到拷問的記憶，而那樣的恐懼偶爾會在腦海中回放。

目前還不清楚海道是否知道，除了拷問之外另有從人身上喚出記憶的方法，但至少現下尚未鎖定目標，想必比從御田口中問出**「世界的祕密」**更不容易，這也是不爭的事實。即使御田的記憶已經轉移到桃之助身上，但只要海道尚未掌握獲得記憶的人是誰，這項情報應該就沒有被搶走的風險。

「「我想打倒海道！」」

By 桃之助（第 82 集第 819 話）

航海王最終研究

3

第3航路

即將於和之國篇
加入的

最後一位夥伴

「見習生」桃之助會誕生嗎？

吃下 SMILE 的恩典戰士團、純毛族、動物系能力者，這三者之間的不同之處是？

▼與動物有關的三方在佐烏爆發的混亂之戰

「目前海道跟『JOKER』購買了大量的果實，那就是人造的動物系惡魔果實『SMILE』。」「目前海道的海賊團裡，已經有超過五百人擁有惡魔果實的能力了。」（皆出自第70集第698話）正如這兩段說明所示，百獸海賊團長毛象號「旱禍JACK」所率領的集團，確實有許多擁有奇特能力的人。

「是四皇海道大人的心腹！三位人稱『災禍』的懷刀之一！」（第81集第808話）擁有這般地位的JACK，麾下組織了「狂樂戰士團」與「恩典戰士團」兩個部隊。奉命搜索雷藏的狂樂戰士團，是一群以手持武器作戰的集團。相對的，恩典戰士團則是頭上有一對黑角，身體的一部分化成野獸的怪異集團。純毛族見了他們說道：「有一些古怪的戰士……！未知的種

族嗎？」（第81集第809話）不過當海道的部下回報：「JACK大人『奪回JOKER』的任務也以失敗告終⋯⋯這下子，人造惡魔果實『SMILE』的交易可說是徹底結束了⋯⋯！」海道便抱怨道：「那樣一來，不就不能再繼續增加『能力者』的人數了嗎？」（皆出自第82集第824話）由此可見這些部隊都是「SMILE」的能力者。

恩典戰士團對上純毛族的場面，也可以說是「人造的動物系能力者」對上「半獸半人的種族」的戰役。再加上被指出「是『象象果實』的古代種啊⋯⋯這可真是吃了個罕見的東西喵」（第81集第810話）的JACK也加入戰局，如此一來就根本就是充滿動物的戰役。或許我們也可以將這場視為純毛族、「SMILE」能力者、動物系惡魔果實能力者等三個族群，顯示彼此差異及優勢地位的戰爭吧。接下來就針對這場戰役，來檢視及比較這三方人馬各自的特色以及實力吧。

▼「SMILE」能力者也會變成無法進入海中的旱鴨子？

「敵人的援軍……簡直有如源源不絕的殭屍軍團……！但是戰況也確實是我們占盡上風……！」按照這段說法，儘管因為恩典戰士團的詭異攻擊而感到困惑，純毛族仍在戰況中占了優勢。只是**「真要說苦戰的地方，就只有在對付某個敵人時……『JACK』！那傢伙是真正的怪物……！」**（皆出自第81集第810話）純毛族似乎不是**「象象果實」**古代種能力者JACK的對手。

關於人造動物系惡魔果實「SMILE」，被迫製造果實的頓達塔族證實**「這個果實實在太不自然」**（第74集第738話），羅也說過：**「因為是人造的關係，所以似乎有些風險。」**（第70集第698話）雖然目前還不清楚具體上到底有什麼缺點，但似乎比一般惡魔果實的風險更高。只是光從這一點就判斷「SMILE」比惡魔果實還劣質，或許有點言之過早。為了彌補缺陷，「SMILE」很可能反而擁有更多優勢。

吃了惡魔果實之後最大的風險，應該就是對海沒有抵抗力。象主會定期從佐鳥上方淋下海水，劇情也曾描繪部分恩典戰士團員一邊吼著：**「這國家的雨量是……怎麼回事啊！」**（第81集第809話）一邊被沖走的畫面。**「這**我們很難判斷這是「SMILE」的副作用，或單純只是水量太大而被沖走，

不過就算他們擁有和惡魔果實能力者相同的缺陷也不足為奇。

同樣的，「SMILE」能力者或許也隱藏著「覺醒」的可能性。克洛克達爾曾解釋道：**「獄卒獸都是已經『覺醒』，而且擁有動物系惡魔果實能力的傢伙！所以異常地耐打與恢復力就是他們的特色。」**（第56集第544話）

動物系能力者蘊含著可以大大提升力量的可能性。

另一方面，目前還沒出現任何純毛族抗拒大海的場面。此外，我們在第二章也考察了他們似乎祕藏著**「真實力」**。個體的力量對戰鬥力的優劣具有極大影響，因此無法僅由能力或種族來判斷。雖然三個族群的共通點都是擁有動物方面的特徵，但依照實際狀況，應該把他們分成不同種族來看待。

ONE PIECE
Final Answer

總是面帶笑容的狂樂戰士團是被下藥了嗎？

▼ 無法自主地感到愉悅的狂樂戰士團，是受藥物影響嗎？

我們推測「恩典戰士團（gifters）」的命名由來，是因為他們被賜予了「SMILE」這個恩典（禮物）。相對的，名稱與「歡樂」、「喜悅」、「愉快」意思有關的「狂樂戰士團」，又是以什麼理由來決定的呢？

從狂樂戰士團的戰鬥方式與外貌，雖然看不出什麼決定性的特徵，但不知為何，他們臉上總是掛著笑容。這種現象是什麼造成的呢？要說他們就如同其名般在戰鬥中尋求喜悅，這樣其實也解釋得通。但詭異的是他們就連遭受到攻擊，都還是面帶笑容。這實在不得不說是個很異常的狀態。

是否有什麼原因造成他們的精神陷入異常呢？

海道大量購買的「SMILE」，是由多佛朗明哥與凱薩合作製造的。負責製造原料「SAD」的凱薩，是被逐出海軍科學班的瘋狂科學家，他把

小孩子當作藥物實驗對象，還把部下放在實驗檯上測試新武器的效果，個性非常冷血。若一併考量這一點，海道很可能不只交易「SMILE」，和新藥實驗也極有關係。說不定他就是給狂樂戰士團下了藥，強制性地讓他們成為會一直感到**「歡樂」**的部隊。

或許正因為如此，他們即使遭到敵人攻擊，也仍保持著笑容。既然他們不畏懼死亡，可以說是相當棘手的對手。再進一步深入考究，或許整個組織結構，是這些戰士若因此取得好的戰果，那麼就能獲得「SMILE」，升格成為恩典戰士團吧。

▼ 愛喝酒的海道是靠酒鐵礦解放部下的力量？

狂樂戰士團總是面帶詭異笑容的原因，除了受藥物影響之外，還有另一種可能。我們來看看從多雷斯羅薩運來的武器裡所含的「酒鐵礦」這種礦物吧。

《航海王》裡出現過各式各樣的礦物，如海樓石或珀鉛等。珀鉛則跟它純白美麗的外觀相反，擁有鉛一般的毒性。如此可知《航海王》裡的礦物大多都名實相符。

那麼若遵照這種規則，「酒鐵礦」會是一種對人造成類似受「酒精」影響的礦物嗎？

例如，碰觸了酒鐵礦的人，會不會出現醉酒般的症狀，如亢奮、意識偏離、感覺麻痺呢？若是如此，說不定也可以利用這點，煽動夥伴之間的亢奮感，或是反之削弱對手的鬥志。所以換個角度來解釋狂樂戰士團臉上的詭異笑容，也可以說是喝醉的反應。他們是受了酒鐵礦的影響而經常笑容滿面，這個可能性也不能全盤否定。

海道一手拿著酒瓶，哀怨說著以後也得不到「SMILE」的時候，部下們目瞪口呆地想著：**「今天是喝醉會大哭啊……」**（第82集第824話）從這個情況來看，海道似乎相當喜歡喝酒。而且看得出來不會因喝酒而降低

戰鬥能力，反而會情緒爆發變得更好戰。實際上也曾在盛怒之下揮舞大鐵棒，把部下打到遠處去。

如果海道同樣認為**「人類會因為喝酒而好戰」**，應該就會積極利用酒鐵礦吧。在現實世界裡的確有各式能量石具有各種功效，那麼海道可能施行的策略，或許是把酒鐵礦掛在身上，嘗試提升戰力也說不定。由於酒鐵礦是加工武器的材料，所以除了掛在身上，搞不好還有其他用途。

本系列前一冊提出的新假設——進一步深化海道是「人工歐斯」！

▼海道藉由手術果實的不老手術而獲得了「永恆的生命」嗎？

在本系列《航海王最終研究4：終極伏筆》（第70集第697話）中，我們以各種角度探索了稱號為「這世上最強的生物」的海道。接著來由能力、種族、會想自殺的理由等方面，重新審視到目前為止有關海道的一切吧。

海道登場那一幕的旁白敘述為：「他是一名海賊，生平嚐過七次敗仗，被海軍或敵船俘虜共十八次……」——這裡再提一次，他單槍匹馬地挑戰海軍以及四皇，然後被俘虜十八次……受到超過千次的拷問、被宣判四十次『死刑』。處以絞刑時鍊子斷裂、被抬上斷頭台時則是行刑刃碎裂……被拉去刑場穿刺是槍頭破裂，結果，導致共九艘巨型監獄船沉沒……也就是說——從來沒有人……能夠殺死他……！而這一點……也適用於他本人……！興趣是『自殺』。」

（皆出自第79集第795話）他從一萬公尺高空的空島往下跳企圖自殺，卻只受了頭部擦傷這樣的小傷勢。

但是如果他真的打算尋死，應該要用更實際的方法才對。例如吃下兩顆惡魔果實等方法。一般而言**「吃下兩顆『惡魔果實』就會立刻死亡」**（第77集第765話），而且以四皇的身分來說，要取得惡魔果實應該也不是太困難的事。雖然不清楚海道是不是惡魔果實的能力者，但只要吃下兩顆果實肯定難逃一死。

如果海道已經試過這個方法，而且還是活了下來，那就應該考慮他很可能已經接受過手術果實能力中最頂級、據說**「是能夠賦予他人『永恆生命』的……『不老手術』」**（第76集第761話）！海道是否真的犧牲了以前手術果實能力者的性命，換來自己永恆的生命呢？若真是如此，也難怪他不論嘗試什麼方法都死不了。

▼稱號為最強生物的海道是「惡鬼果實」能力者嗎？

「於陸海空三界所有活著的生物當中……被公認為是『最強生物』的海賊！」（第79集第795話）這段話形容了海道有多強大，那麼他究竟是什麼種族呢？還有，他是惡魔果實能力者嗎？

提到這部作品中的「最強海賊」，應該就是全世界唯一征服過「偉大的航路」的海賊王哥爾·D·羅傑。與他敵對多年的卡普曾說他：「不讓眼前的敵人去追擊夥伴……也就是『不放過敵人』——這種時候的羅傑就像是『鬼』！」（第60集第588話）而他的親生兒子艾斯也說過：「……繼承惡鬼血統的我！」（第59集第574話）人們有時候會以「鬼」來形容羅傑有多強。這些確實可以視為單純的比喻，但也不能忽視羅傑是「惡鬼果實」能力者的可能性。

另一方面，「最強生物」的海道以和之國的其中一座島作為據點，那座島的外觀神似鬼島。而且他的武器是一把上面有無數尖刺的鐵棒，讓人覺得似乎都跟「鬼」有關聯。說不定他也是惡鬼果實的能力者。羅傑死後惡鬼果實恢復原狀，接著吃下果實的則是海道，這樣的劇情發展也很有可能發生。假定這個情況為事實，那麼當全世界都知道這件事時，所受的衝擊肯定比知道黑鬍子吃下地震果實之時還要震撼吧？

如果海道就是惡鬼果實的能力者，應該要用跳海自殺這個方法才對。

可是就如 JACK 沉到海裡卻沒有死的例子，我們發現即使身為能力者也有可能不會溺死。**「快點來……快點來把我……撈上去……！」**（第 82 集第 824 話）儘管全身無力，無法靠自己的力量移動，但顯然 JACK 沉在海裡還是活著的。

由此情況來看，JACK 恐怕是魚人才會呈現這樣的情況。同樣的，如果海道也是魚人的話，那麼儘管身為能力者，也無法跳海自殺。身為惡鬼果實能力者，而且還擁有魚人的種族特質導致跳海也死不成，這樣的存在確實配得上稱為**「最強生物」**了。

▼ 從龐克哈薩特島上的巨大骸骨推論而出的「人工歐斯假設」

充滿諸多謎團的海道，關於他的真面目，本系列在前一冊提出的最有力假設就是「人工歐斯假設」。這個假設的起點，是根據海道的外貌。在基德等人面前現身的海道，無論是其巨大的身軀，還是頭部兩側如象牙般的尖角，都與魔人歐斯的外貌神似。

JACK或席浦斯赫德的腰帶上都有「頭部兩側長了象牙般尖角的骷髏標誌」，由此可見這應該是象徵海道的圖騰。與此相像的圖騰，也出現在歐斯的子孫小歐斯Jr.的海賊旗上。因此「頭部兩側長了象牙般尖角的骷髏標誌」除了是象徵海道的標誌之外，似乎也是顯示歐斯一族的圖案。

這個標誌還在另一個意想不到的地方出現過。那就是在「一連跟政府有關的人都『禁止進入』的島嶼」（第67集第659話）──龐克哈薩特的入口。

此處除了有世界政府及海軍的標誌之外，不知為何「頭部兩側長了象牙般尖角的骷髏標誌」也一起標示在上面。這究竟又代表了什麼？

魯夫一行人登上龐克哈薩特之後，發現一個巨大骸骨時驚呼：「哇！這是巨人嗎？」「不，這比巨人還要大。」（皆出自第66集第655話）仔細觀察這具骸骨，可以看到它頭部的側面長了彎曲的角。這會不會是歐斯一族的骸骨呢？

至於龐克哈薩特會有歐斯一族骸骨的理由，我們檢視過可能的原因有：這裡原本就是他們的島嶼，或者他們是從別座島移居過來的。最後推導出的假設，就是人工歐斯應該是在這座島上創造的。在龐克哈薩特這個地方，到處都有「人造」的東西，如人造惡魔果實、獲得人工腿的生物等。

此外，還有把人巨大化的研究以及武器開發等，各種「實驗」題材也隨處可見。因此本系列提出的假設，就是龐克哈薩特也在進行人工歐斯的製作，而海道就是其成果之一。

ONE PIECE
Final Answer

▼自殺意圖的背後，背負著身為人工生命體的煩惱？

海道無論受什麼傷都死不了，還有他以自殺為興趣，也為他是人類製造的人工生命體這個假設，增添了一定的真實性。**「他單槍匹馬地挑戰海軍以及四皇，然後被俘虜十八次……」**（第79集第795話）正如這段話所述，海道就算面對海軍，也毫不畏懼地迎戰。為了爬上海賊最高地位而去挑戰四皇或七武海，這還可以理解，但是去挑戰海軍就是極端特異的例子了。

為什麼明明知道有風險，卻仍要挑戰海軍呢？

此處可以想到的可能性，就是海道憎恨海軍。若與立場無關，純粹與海軍有私怨的話，會選擇去挑戰海軍也是可以理解的。假設海道確實是龐克哈薩特實驗場所製造的人工生命體，那他會憎恨為了自己利益而想創造**「最強生物」**的海軍，也就不足為奇了。

海道無論受什麼傷都死不了，說不定是因為他一開始就是以**「不死生命」**為基礎被創造出來。約吉士提到貝卡帕庫隸屬於海軍之前的豐功偉業，說他：**「發現了生物的『血統基因』……！這只要走錯一步就會踏入神的領域！也就是所謂『生命設計圖』的新發現！」**（第840話）由此可見，不死生命體的生成技術或許已經確立。

海道之所以抱持著如此強烈的自殺意圖，或許是因為知道自己是海軍

為了利益而誕生的人工生命體吧。他在不懂親情與友情的狀態下，僅僅憑著「創造最強生物」這個目的就被製造出來，因此找不到自己生存的意義而意圖尋死，這也不是不可能。或許是由於這樣的意圖再加上憎恨，才會導致他去挑戰海軍。

順帶一提，我們推測可能是海道的原型、擁有「魔人」之稱的歐斯，是尾田老師向他尊敬的作品《七龍珠》的致敬。該作品最大的敵人「魔人普烏」，是由邪惡魔法師比比提所創造的生命體。尾田老師設定海道的靈感，說不定是源於此處。

123

海道的原型是酒吞童子？並非人工歐斯而是純正的「鬼人族」？

▼「嗜酒」、「鬼的首領」等，海道與酒吞童子的共通點

截至目前，我們探討了關於海道真實身分的各種可能性，接著再來檢視另一個有別於「人工歐斯」假設的新原型吧。在部分書迷之間造成話題的假設，就是「海道酒吞童子」假設。

傳說酒吞童子是平安時代住在丹波國大江山，或是住在山城國京都與丹波國交界處大枝地方的惡鬼首領，他不斷地攻擊京城的年輕人及女孩，沒有人能制服他的凶暴個性。為此感受到危機的天皇，藉由當代的陰陽師安倍晴明的占卜，找到酒吞童子的根據地，派出源賴光及藤原保昌等討伐部隊。最後源賴光讓嗜酒的酒吞童子喝下毒酒，趁機砍下他的頭達成任務。

前述曾提過海道的據點似乎是和之國的某個島嶼，島嶼的樣貌就像鬼

島，而且海道還以鐵棒作為武器，都讓人明確感覺到與「鬼」之間的關聯。

再加上嗜酒如命，以及部下恩典戰士團都長有兩隻角等特點，與酒吞童子的特徵幾乎重疊。

因此從前述內容來看，海道的原型是酒吞童子的可能性相當高。不過這裡的問題是，那究竟是從惡魔果實獲得的特性，還是他本身就擁有的特徵呢？**「虧他還對我說要製造一支成員全是能力者的最強海賊團！」**（第82集第824話）從他說的這段話，我們推測海道自己應該也是某種能力者。

若真是如此，說不定他是動物系惡魔果實**「惡鬼果實」**的能力者吧。

ONE PIECE
Final Answer

▼稱號為最強生物的海道，真實身分是「鬼人族」?!

接下來要探討的，是海道與酒吞童子相似的特質並非惡魔果實的能力，而是海道本身特質的可能性。

回想起來，這樣的對話或許也表示海道是人類之外的其他種族。

從「最強生物」這個詞聯想到的生物，每個人都不盡相同。但是並不會因為吃了惡魔果實，就改變某人所屬的種族。例如就算人類吃了獅子果實，身為人類的事實還是不變，不會因此「變成萬獸之王」。換句話說，是否身為最強生物，還是根據其天生所屬的種族而定的。

從外貌及戰鬥模式來推測，幾乎可以肯定海道是個與「鬼」有關的角色。如果「鬼」的特性讓他能身為最強生物，那麼我們應該將其視為天生的特質。莫非海道不是人類，而是屬於「鬼」這個種族嗎？目前暫且圖個方便，將他定義為「鬼人族」後，來做更進一步的考察吧。

截至目前為止，漫畫中並沒有「鬼人族」這一種族登場。但那會不會只是因為他們的數量相當稀少呢？如果鬼人族的體型都跟海道一樣的話，對人類而言，不難想像他們會是多麼可怕的存在，而且可能還會衍生出歧視

說明，娜美很疑惑地問：「什麼？他不是人嗎？」（皆出自第70集第697話）

「『百獸海道』這個男人……據說是這世上最強的生物」聽到羅的這段

或紛爭。從海道與和之國的關係來看，鬼人族也可能是由於殺鬼的行為，受迫害到幾乎要滅絕的少數種族。而海道則是其中之一，並且從小就有極優秀的能力。我們推測可能是海道原型的酒吞童子，據說從小就擁有非凡的力量，而且最驚人的是，當時他似乎被世人稱為**「怪童」**[1]。

1．編註：「怪童」的日文發音與「海道」雷同，本書藉此再次暗喻海道的原型可能是酒吞童子。

ONE PIECE
Final Answer

「殺父仇人」中的「父」指的是御田?!
和之國將軍是「龍龍果實」能力者?

▼錦右衛門所說的「殺父仇人」指的是和之國的將軍嗎?

錦右衛門在龐克哈薩特看見龍時，毫不掩飾敵意地說：「聽到『龍』，在下就不能置之不理。牠跟在下有仇！所以在下一定要親手除掉牠！」而且打倒牠之後還無法息怒，頻頻說道：「可惡的龍！」「牠確實就有如……我的殺父仇人！」（皆出自第69集第682話）為什麼他會如此憎恨龍呢？

從「殺父仇人」一詞，我們最先聯想到的人，就是身為錦右衛門君主的光月御田。「我等不僅無法成為保護君主御田大人的盾牌，甚至反受御田大人的保護！做出了如此的丟臉行為，如今，我等亦只能賭命實現君主的遺願！」正如勘十郎所說的這段話，對他們而言，君主御田是他們即使「賭命也要實現遺願」，如父親般的存在。換句話說，君主御田可能是被龍或擁有與龍相關特質的人奪去了性命。正因為如此，錦右

衛門才會對龍有著異常的恨意。

「御田大人他……！被處斬了！被和之國的『將軍』和海賊『海道』！」（第82集第818話）從這句話來看，殺了御田的人是海道跟和之國的將軍。海道這個角色與「鬼」的相關之處很多，然而目前為止還看不到他有任何特質會讓人明確聯想到「龍」。這麼一來，與御田的處刑有關，又要具備「龍」這個因素的話，推測就是和之國的將軍了。和海道合作掌控整個和之國的和之國將軍，說不定就是「龍龍果實」能力者。日本民間向來將龍視為神的使者，考量到這一點，站在國家頂點的將軍，的確最適合擁有「龍龍果實」的能力。

ONE PIECE
Final Answer

▼ 能夠變身成宛如殺父仇人的龍，桃之助坎坷的命運

提到龍，還有要爬上佐烏時，勘十郎所畫的那隻龍，看到它的錦右衛門無奈地說了句：「你呀……」勘十郎則回應他：「這叫以眼還眼。」（皆出自第80集第803話）說不定這暗藏了「把敵人的老大當成坐騎」這樣的挖苦含意。

如果和之國將軍是「龍龍果實」能力者的假設正確，那麼桃之助吃了貝卡帕庫失敗的人造惡魔果實而可以變身成龍，就讓人強烈感受到命運的捉弄了。當錦右衛門看到外型變成龍的桃之助時驚訝地嚷著：「哇！這隻龍是哪來的啊？」後來知道他是桃之助後，驚魂未定地說：「喔！原來如此！原來是這麼一回事！」（第70集第698話）樣子看起來非常慌亂。他很可能不只是因為桃之助外貌產生變化而驚訝，偏偏還變成「龍」，才更令他吃驚吧。

「國內目前已有少許叛亂意志正在醞釀當中，無奈面對敵人『大軍』，仍是以卵擊石，難以取勝！──但我等還是非取勝不可！因此，我等才會出海去尋求可與我等共同奮戰之同志！」（第82集第819話）如此表示的錦右衛門，若跟桃之助一起回去，而且桃之助還能變身成光月家仇人的龍形外貌，如此一來和之國家臣之間恐怕又免不了一場紛爭。

和之國與龍之間的關係，還有一點不能忽視，那就是以下敘述中提到的武士龍馬。「他是從『新世界』的『和之國』過來的男人！他就是在很久以前，留下了『把在空中飛舞的龍砍下來』的……傳說中的武士！」（第47集第450話）他砍下來的「龍」究竟是什麼呢？假設像班塔・戴肯一族代代相傳標的能力那樣，和之國將軍家也代代相傳了龍龍果實的能力，那麼龍馬可能也是反將軍勢力的武士之一。再加上龍馬被稱頌為「和之國英雄」這一點來看，說不定無論在什麼時代，將軍都是不受人民愛戴的對象。

▼索隆會化身為須佐之男命並擊退八岐大蛇嗎？

和之國應該是以日本為原型，並且可能有龍的存在，若思考到這層關係，就不能忽視曾在日本神話中登場的傳說生物——八岐大蛇。八岐大蛇是一隻有八個頭的大蛇，被視為一種龍神。雖然不同的資料所記載的細節不盡相同，但這則傳說大致如以下所述。

須佐之男命被逐出高天原後，在出雲國碰到一對傷心的老夫婦。一問之下，才知道老夫婦曾有八個女兒，但因為八岐大蛇這隻怪物每年上門一次，女兒全都被牠吃掉了。今年八岐大蛇又將再度出現，最後一個女兒櫛名田比賣恐怕在劫難逃，老夫婦才會如此傷心。須佐之男命自告奮勇要幫忙除去八岐大蛇，條件是櫛名田比賣要嫁給他。隨後他準備了八個酒桶，讓八岐大蛇的八個頭都浸在酒桶裡豪飲，灌醉八岐大蛇之後便趁機砍下牠的頭跟尾巴。

考量到和之國與龍的關係，在《航海王》故事裡影射這則傳說的可能性應該很高。我們猜測可能是「龍龍果實」能力者的和之國將軍，會不會以八岐大蛇為原型，跟嗜酒如命的海道一起，在喝醉的時候被打敗呢？另外，關於這則傳說還有後續故事。據說被須佐之男命打敗的八岐大蛇，後來從出雲國逃到近江地區，讓當地一名富家千金生下牠的孩子。而這個孩

子就是後來的酒吞童子。再考慮到我們推測海道的原型是酒吞童子，以及兩者之間的關係，八岐大蛇在《航海王》登場的可能性又更高了。

須佐之男命砍了八岐大蛇之後，在牠的尾巴發現雨叢雲劍。這把劍後來獻給天照大神，現今稱為草薙劍，名列日本三大神器之一。若在作品中出現因日本神話而流傳下來的名劍，那就可能會與索隆有關。說不定到了和之國，桃之助會成為打敗惡鬼的桃太郎，索隆則成為擊退八岐大蛇的須佐之男命。

133

互相有所連結的是水之七島篇？最後一位夥伴會在和之國登船?!

▼藉由傳統工匠技術為歷史帶來巨大影響的兩個國家

本書在第一章比較了龐克哈薩特篇與推進城篇、阿拉巴斯坦篇與多雷斯羅薩篇之後，舉了一些具體的例子，考察前半段海域跟後半段海域故事之間的諸多共通點。若按照這個規則來看，跟和之國篇成對比的應該會是水之七島篇。首先，我們來比較看看兩個故事的共通點。

水之七島篇與和之國篇的共通點，是都擁有傳承已久的工匠技藝，而且這些技術更是與歷史有關的重大要素。「和之國的光月家族其實代代都是切鑿石頭，並進行加工的『石工』一族，現在亦擁有高超的技術能力。」

如這段話所述，光月一族是石工家族。而且我們也知道了「在八百多年以前，光月一族靠著自身的技術，製造出不會損壞的書本。而那書本，就是『歷史本文』！」（皆出自第82集第818話）

另一方面，水之七島則是個自古以來造船業興盛的知名都市。至今島上仍有許多造船技師，就連羅傑的船——全世界唯一征服過「偉大的航路」的「奧羅‧傑克森號」，也是在此打造而成。另外我們也獲知以下事實：

「冥王就是很久以前，在這個島上建造的……『戰艦』的名字……」「當時製造出過於強大兵器的造船技師們……認為那股力量一旦失控的時候，需要讓一股『抵抗勢力』存在，所以就把設計圖一直流傳下去。」（皆出自第36集第344話）此一冠了神之名的古代兵器之一，也是運用這座島的傳統技術製作出來的。

此外，製作「歷史本文」的方式，因為御田之死而絕跡，冥王設計圖則是燒毀，「遺失傳統」也是這兩者的共通點。

135

▼連結水之七島篇與和之國篇的許多關鍵詞彙

水之七島與和之國的共通點，還不只前述所列舉的事項。其登場人物以及與草帽一行人之間的關係，也看得出極為相似之處。水之七島雖然位於「**偉大的航路**」上，但受到航行困難的影響，難以和周圍的島嶼交流。

為了解決這樣的狀況，造船老師傅湯姆於是進行了以鐵路連結島嶼與島嶼之間的海上火車開發計畫。他與雖認同彼此實力卻不和睦的兩名徒弟——佛朗基、艾斯巴古聯手，在島上掀起革命。他協助羅傑的罪刑也因此被取消懲罰，但後來又被誣陷攻擊司法船，最終還是依協助羅傑的罪名，被帶到艾尼愛斯大廳。

雖然地理方面的問題不同，但是：「『**和之國**』是個排斥外人的鎖國國家……**他們並沒有加盟『世界政府』。據說，是因為叫做『武士』的劍士們實力太強的關係，所以連海軍都無法靠近那個國家。**」（第66集第655話）而在這樣的情況下，和之國也是個與他國之間接觸甚少的國家。

因此可以推測，**「御田大人對本國的鎖國之法，一直抱持著疑問，是個異端分子！」**（第82集第820話）御田和羅傑及白鬍子一起出海，之後還提議開國。海道與和之國將軍為了奪取他在拉乎德爾獲悉的**「世界的祕密」**，處死了壯志未酬的他，但家臣們繼承了他的意志，感情不好的犬嵐與貓蝮蛇也加入，

朝他的目標前進。

綜合以上所述，水之七島篇與和之國篇，都有「極少與周遭接觸」、「和羅傑關係很深的人物打算改變國家」、「他們都有兩個感情不好的部下」、「最後都被當權者處死」等共通之處。

此外，水之七島篇中，卡雷拉公司與佛朗基家族合作，和之國篇裡也有武士與純毛族合作等，草帽一行人與相關人物的連結也有相似性。說得更詳細一點，則是敵人有許多動物系能力者（ＣＰ９和恩典戰士團），以及「百獸」這個關鍵字登場（船頭為百獸之王獅子雕刻的千陽號以及百獸海賊團）等等，都是可以列舉出來的共通點。

▼和之國篇會是橫跨兩個島嶼的大冒險嗎？

到目前為止，可以確認水之七島篇與和之國篇有著很明顯的對比結構。基於這一點，接著要來推測可能會在和之國篇展開的劇情。

水之七島篇裡最具特色的一項要素，就是故事發展橫跨了兩個場所。魯夫等人為了修復嚴重受損的前進梅利號而來到水之七島，但又追著為了保護草帽一行人而退出他們的羅賓，前往艾尼愛斯大廳。這麼說來，和之國篇可能也會是橫跨兩個地點的長篇故事吧。目前還不知道和之國的地形，想像不出區域關係，但很可能是跟和之國本島有段距離的鬼島，或是將軍所在的都城與光月一族的據點九里等等。

前往艾尼愛斯大廳拯救羅賓，發展出草帽一行人與世界政府的大型戰爭，最後在海軍發動非常召集之後落幕。同樣的，和之國說不定也會有同伴退出以及拯救戲碼上演。結果更可能會是草帽一行人又捲入大型戰役。不知海軍最後是否會再度登場，或是革命軍搭乘黑船登陸迫使和之國開國，無論如何，應該都會與巨大勢力扯上關係。

發生於水之七島篇的情節，還有一項不容忽視，那就是魯夫與卡普重逢。當時除了卡普親口證實革命軍領袖多拉格就是魯夫的爸爸，還有克比

與貝魯梅柏成為海軍再度登場這個大驚喜。說不定在和之國篇，也會有親人重逢，或是升官發達的克比等人再一次登場等場面呢。

草帽一行人全數被懸賞一事，也發生在水之七島篇。當時香吉士的懸賞單照片是用畫的、喬巴的賞金只有50貝里，這兩個哏被拿來取笑了很久。

因此和之國篇之後的懸賞單也很值得關注。

▼桃之助會加入草帽一行人，最後「超越父親」嗎？

水之七島篇裡最大的重點，當然就是佛朗基的加入了。魯夫曾經說過：

讓船匠當夥伴是他們的願望之一。若考量到與水之七島篇的相似性，到了和之國應該會再有草帽一行人想要的夥伴加入。

「『船匠』！找船匠當夥伴吧！」（第32集第303話）對於草帽一行人來說，

本系列曾經以魯夫在第1話說的「我得先把夥伴找齊。我想要找十個人」（第1集第1話），以及尾田老師在雜誌專訪說的「我的理想是能夠聚集到十人左右」（Comicers 1998 年10月號）幾段話為根據，推測草帽一行人最終的夥伴人數會是十位（不包含魯夫）。目前有索隆、娜美、騙人布、香吉士、喬巴、羅賓、佛朗基、布魯克八位。加上我們預測吉貝爾會在圓蛋糕島篇時加入，那麼就剩下一位了。而這最後一位夥伴，會是在和之國篇裡完成父親遺願的桃之助嗎？

加入夥伴的基準之一就是「職業種類」，從推進城前往海軍本部的航路是由吉貝爾負責掌舵，預計會成為「舵手」加入夥伴。至於桃之助，成為「見習船員」這個職位應該是較有可能的。

姑且不論職業種類的必要性，海賊船上是有見習生這個職位的。犬嵐說過：「那時正好是傑克和巴其那些年輕小鬼還是『見習船員』的世代。」

（第82集第820話）他們也曾以**「見習船員」**的身分在海賊船上待過。當時的知識與經驗，毫無疑問地在後來融入他們的血肉中。桃之助會不會也為了想要像父親一樣，親眼見識並感受這個世界，進而搭上草帽一行人的船呢？等報了殺父之仇，讓和之國開國之後，應該就沒有人能阻止他了。而且在許多夥伴都是家族結構不明的情況下，桃之助的看點或許會是**「超越父親」**這一項。

在和之國篇，羅賓或喬巴會有以「第○個人」為標題的一話嗎？

▼「第○個人」的標題，會在什麼時機登場呢？

當有夥伴要加入草帽一行人時，有個法則就是該話的標題會是「第○個人」。可是下這個標題的時機卻很特殊，並非依照相遇的順序來為標題命名。

例如娜美在第8話首次登場，但是下了「第二個人」這個標題的時間，卻是在第94話。香吉士加入草帽一行人之後，比娜美還早在第68話就出現了「第四位成員」的標題。至於騙人布是魯夫碰上的第三位夥伴，但是下了「第3個人」標題的時間，竟然一直等到第439話。

關於這類標題的出現時刻眾說紛紜，其中，「並非以個人，而是以職種受魯夫委任的時機」是比較有力的說法。娜美登場之後立刻就跟魯夫一起行動，但當時她的目標是從惡龍手中買下可可西亞村，直到打敗惡龍一

行人之後，才正式加入夥伴成為航海士。

同樣的，騙人布也是因為前進梅利號的修繕問題離開夥伴，在重新歸隊那時才有「**第 3 個人**」這個標題。這當中發生的事，包括他跟魯夫打了一架，還有以狙擊王的身分活躍。初期的騙人布主要忙於製作道具跟維修船隻等等，硬要說的話比較像「**雜役**」一職。經歷水之七島篇後，狙擊手的身分覺醒了，這應該可以視為下「**第 3 個人**」這個標題的理由。綜上所述，「**第○個人**」應該是成為草帽一行人無可取代的夥伴時，才會下的標題。

ONE PIECE
Final Answer

▼喬巴會在何時以船醫身分拯救魯夫性命呢？

雖然「第○個人」的標題代表是否正式加入草帽一行人，但事實上喬巴與羅賓的加入，目前還沒有出現「第5個人」與「第6個人」的標題。

這件事也成為讀者們長久以來的討論話題。從水之七島篇與和之國篇的比較與檢視中，可以看到一個具體的時機。水之七島篇的最後，為騙人布與佛朗基同時下了「第3個人與第7個人」的標題，因此當桃之助在和之國篇最後加入時，應該就會出現「第○個人與第10個人」這樣的標題了。那麼，到時候會是喬巴或羅賓哪一個人入列呢？

雖然喬巴是以草帽一行人船醫的身分上船，但魯夫一開始找他的理由是：**「他是個好人！而且還很有趣！香吉士！讓他加入我們吧！」**（第16集第140話）等他成為夥伴之後，還很驚訝地說：**「什麼？喬巴，你是個醫生？」**（第17集第154話）

之後雖然喬巴奮力做著船醫的工作，卻沒有做到如拯救魯夫性命或醫治重病等關鍵性的工作。截至目前，魯夫數度身陷生死攸關的危險中。在推進城時是伊娃柯夫救了他；在頂點戰爭中則是羅救他一命。即使魯夫在魚人島血流不止時，喬巴也因為怪物強化的反作用使得自己無法動彈，還被騙人布吐槽：**「喂！船醫！這樣以後的戰鬥會讓我很不放心啊！」**（第

66集第648話）結果最後是靠吉貝爾的血救了魯夫，喬巴的醫療並非關鍵因素。

喬巴要被認同是「第5個人」，可能要等到他靠醫療拯救魯夫性命的時候吧。雖然無法確認具體會發生什麼狀況，但從各種場面都與羅傑相似這一點來看，似乎可以假設劇情會走向魯夫因不治之病而倒下。如果和之國篇有描繪魯夫徘徊於生死關頭的劇情，到時候說不定就會有「第5個人與第10個人」的標題出現了。

ONE PIECE
Final Answer

▼當羅賓指引出拉乎德爾的方向時，就會出現「第6個人」的標題？

羅賓是草帽一行人中唯一一位不是由魯夫主動開口邀約的角色。她會搭上草帽一行人的船，是因為本人提出要求：「讓我加入你們吧！」（第24集第217話）至於理由則是：「讓想要尋死的我活下來⋯⋯這就是你的罪行。我已經沒有任何地方可以去了，所以⋯⋯讓我留在這艘船上吧？」（第24集第218話）後來她表示：「我在找的東西是⋯⋯『真正的歷史本文』。那是點在於世界各地的『歷史本文』中，唯一一塊記載著『真正歷史』的石碑。」（第24集第218話）由此可見羅賓的職業是考古學家，夢想是瞭解歷史真相。一開始還以為她的夢想與魯夫的目的，是兩個毫無關係且各自獨立的目標，直到「路標歷史本文」登場，標示著：「『大海強者們共同追求的『偉大航路』目的地！這塊石碑正指向那裡！」（第82集第818話）就讓狀況起了巨大變化。身為全世界唯一能夠讀懂「歷史本文」上古代文字的人，羅賓是魯夫打算前往拉乎德爾這個目標時，不可或缺的角色。從這點來看，羅賓要被算進「第6個人」，應該是藉由解讀「歷史本文」，帶領草帽一行人接近拉乎德爾的時候吧。

跟喬巴的狀況一樣，雖然無法確認這個時機會在什麼時候出現，但既然「歷史本文」是由光月一族親手打造，那麼在和之國篇揭露重大真相的

可能性應該很高。

根據犬嵐的說法，全世界共有四個「路標歷史本文」，各自標示著某個**「地點」**。而與這四個地點連結的地方就是拉乎德爾。其中兩個「路標歷史本文」分別由 BIG MOM 及海道所有，由此可見，和之國篇應該也會延續「路標歷史本文」的話題。**「當那些人真想解讀時，全世界的『強者們』都會蜂擁過來捉捕泥」**（第 82 集第 818 話），即使還有這一層隱憂，但屆時想必得仰賴羅賓的本領了。這麼看來，羅賓在和之國篇之後被算入**「第〇個人」**的可能性似乎也很高。

ONE PIECE
Final Answer

147

「沒關係的……
因為我身邊，
有一群
會保護我的
強大夥伴。」

By 妮可・羅賓（第 82 集第 818 話）

ONE PIECE FINAL ANSWER

航海王
最終研究

4

第4航路
光月一族、
純毛族與
「月亮」的關係

某個巨大王國曾經是個多種族的國家？！

過去興盛的巨大王國，已經確定是D之一族的國家？

▼ 「對世界政府而言的威脅」是指「神的天敵」嗎？

本系列到目前為止都不斷在進行，「『某個巨大王國』是D之一族的王國嗎？」這方面的考察。關於這項假設，我們試著加入新揭露的事實，再度進行驗證。

推測在「空白的一百年」之間毀滅「某個巨大王國」的二十位國王，之後建立了世界政府，除了納菲魯塔利家之外的十九個家族，全都遷居到聖地馬力喬亞。據說他們的後裔就是現在站在世界頂點的天龍人。關於如今已完全銷聲匿跡的「某個巨大王國」，歐哈拉的克洛巴博士分析道：「說不定他們早就知道自己會敗給……後來稱為『世界政府』的聯合國，所以他們為了把自己的思想流傳到未來，才把一切的真相刻在石頭上。而這就是流傳到現在的『歷史本文』！」不僅如此，針對世界政府禁止解讀「歷

史本文」的理由，他也做了以下假設：「對你們『世界政府』來說……會和歷史一起被喚醒的那個王國之『存在』與『思想』就是威脅！」（皆出自第41集第395話）換句話說，「歷史本文」上除了刻有「空白的一百年」的真相之外，還有「某個巨大王國」的存在與思想等訊息。

「對世界政府而言的威脅」這句話，會讓人想起曾是天龍人的羅希南特說過：「在我的故鄉，孩子們常被如此告知……『壞小孩會被D給吃掉喔。』而面對那些不時揚名全世界，帶有『D』之名的人們，老一輩的人則會皺著眉頭，如此低喃……『D一定會再次引起風暴』！」「而在某一塊土地上，還有一群人如此稱呼『D之一族』……『神的天敵』！」（皆出自第77集第764話）換言之，世界政府應該相當畏懼「D之一族」。

ONE PIECE
Final Answer

▼御田會登上羅傑的船並非偶然？

歐哈拉的克洛巴博士推導出來的「世界政府懼怕『某個巨大王國』的存在與思想」這個假設，以及曾是天龍人的羅希南特說過「『D』之一族是『神的天敵』」這項事實，又會引導出什麼呢？

五老星曾嘆道：「每次最麻煩的人物都是D……波特卡斯也是……」（第60集第594話）世界政府稱哥爾‧D‧羅傑為「黃金羅傑」，由此可見，他們不僅忌諱D之一族的存在，顯然也盡可能避免讓世人知道他們。此外，羅希南特也把D之一族稱為「宿命的種族」，並說：「假設『神』就是指『天龍人』，那你們的目的……說不定就是『破壞這個世界』。」「『D』應該要具有反對『神』的思想才對！」（皆出自第77集第764話）

換句話說，目前世界政府視為危險人物的D之一族，在「空白的一百年」間敗給二十位國王，被葬送於歷史暗處。至於他們曾經居住的地點，就是克洛巴博士所說的「某個巨大王國」。是的，「某個巨大王國＝D之一族的國家」這個假設，應該確認無誤。

此外，消滅「某個巨大王國」的二十位國王的後裔，現今依舊站在世界頂點，從他們經過了八百多年仍如此敵視D之一族來看，可知這個世界

的對立架構並不是那麼容易改變。那麼，同盟關係是否也同樣能跨越世代持續下去呢？刻著「某個巨大王國」的存在及思想的**「歷史本文」**是光月一族所打造，表示他們應該與D之一族有良好關係。

如果那樣的友好關係仍維持至今，說不定御田並不是碰巧登上羅傑的船。在SKYPIEA有一行古代文字留下了這樣的訊息：**「本人來到此地，將這篇文章導向盡頭。」**（第32集第301話）這是羅傑與御田合作刻下的嗎？

若是如此，應該就會與過去「某個巨大王國」的境遇重疊了。

身為石工的光月一族，原型是美生會？

▼D之一族的原型是成員名字中有「De」的聖殿騎士團？

《航海王》裡出現過不少以史實或傳說為藍本創造出來的角色或設定。充滿謎團的D之一族，可能也參考了某個組織作為設定原型，那就是活躍於中世紀歐洲的聖殿騎士團。

聖殿騎士團屬於騎士修道會，其組織的目的是守衛基督教聖地耶路撒冷，並保護前往耶路撒冷朝聖的信徒。他們開發了如銀行般能夠提款與存款的系統，讓朝聖者們不用攜帶大量金錢也能安心旅行，他們也因此獲得鉅額財富。其組織龐大到當法國陷入財政困難時，他們甚至能夠出資援助整個國家。

讓人覺得聖殿騎士團與D之一族有所關聯的，是成員們的共通名字。

D之一族的名字裡都會有個「D」字，同樣的，聖殿騎士團從第一代大團

長雨果‧德‧帕英（Hugues de Payens）開始，到最後一代的雅克‧德‧莫萊（Jacques de Molay），歷代大團長的名字裡幾乎都有「德」（De）這個字。由兩者之間的共通點，可以感覺到尾田老師顯而易見的意圖。

聖殿騎士團壯大成一個無論在財力、兵力都凌駕於一國之上的龐大組織，然而卻逐漸變成國家的眼中釘。當時法國國王腓力四世（Philippe IV le Bel）親自征服耶路撒冷之後，抱持著世世代代皆想由自己家族統治耶路撒冷的野心，因此便以「惡魔崇拜」這個莫須有的罪名起訴聖殿騎士團，將最高指導人雅克‧德‧莫萊處以火刑活活燒死，並以異端審判逼迫聖殿騎士團解散。這樣的悲劇，與「存在」、「思想」被視為威脅，並遭到二十位國王消滅的**「某個巨大王國」**，命運似乎重疊了。

▼美生會暗藏「對世界而言不利的事實」？

在法國境內無處容身的團員們，離散到歐洲各地，據說雅克·德·莫萊被處以火刑後的遺體，之後被部分團員挖掘出來。據說當時他遺體的掩埋狀態是頭蓋骨與兩根骨頭排成十字架狀，團員們從而解釋為「只要有頭蓋骨與兩根骨頭，人類就能復活」，並畫下此圖案作為標誌。傳聞這就是海賊旗幟的起源，而帶著旗幟來到蘇格蘭的團員們，搖身一變成為海賊。倖存的D之一族，不也是各自分散在新天地的各處，部分成為海賊嗎？

這一段史實，令人想起「某個巨大王國」毀滅之後的軌跡。

關於聖殿騎士團倖存者的故事，並未就此完結。他們為了向後世傳遞過去在耶路撒冷獲悉的神祕組織——美生會。

關於美生會的組織目的眾說紛紜，目前最有力的說法，是他們為了永遠守護其前身組織聖殿騎士團所發現的基督血脈，才組成了這個組織。如果基督的血脈仍傳承至現代，肯定會是一件撼動全世界的大事。擁有最多信徒的基督教，價值觀或許會就此崩壞，全世界免不了陷入極大的混亂。

就某種層面來說，那的確是「對世界而言不利的事實」。

本耳熟能詳的神祕組織——美生會。於是設立了「某個組織」，也就是在日本耳熟能詳的神祕組織的「祕密」，

在《航海王》世界裡也呈現了幾乎相同的狀況，如克洛巴博士所說：

「『空白的一百年』……就有可能是由『世界政府』親手抹滅的一段對自己不利的歷史！」（第41集第395話）如果目前的世界政府，是藉由毀滅「某個巨大王國」而建立的這件事公諸於世，那麼至今所累積的誠信將會一落千丈吧。諷刺的是，世界政府對於想解開這個歷史之謎的考古學家，以及可能是巨大王國倖存者的D之一族等趕盡殺絕，這樣的行為反而在在證明了他們背負著不能讓世人知道的歷史，更勝於任何雄辯。

▼D之一族與光月一族並非「同伴」，而是「同族」？

美生會以「傳達給後世」為目的，握有「對世界而言不利的事實」，如此也可以說，即如同製作「歷史本文」並屬於「某個巨大王國」這一方的立場吧。雖然世界政府也握有「對世界而言不利的情報」，但比起傳遞給後世，他們似乎更想隱瞞，可能的話甚至想消滅。

傳聞美生會保守著與基督有關的祕密，但歷史上他們曾經以「石匠」組織從事活動。證據是他們的代表性標誌，是由石匠不可或缺的尺及圓規兩大工具設計組成。也就是說，部分聖殿騎士團的人，在成為海賊之後，以石匠身分隱居並成立了美生會。

提到石匠，《航海王》裡有一件事也明朗化了，那就是：「和之國的光月家族其實代代，都是切鑿石頭，並進行加工的『石工』一族，現在亦擁有高超的技術能力。」「在八百多年以前，光月一族靠著自身的技術，製造出不會損壞的書本。而那書本，就是『歷史本文』！」（皆出自第82集第818話）無論是石工這個特殊職業也好，或是守護情報也好，光月一族以美生會為原型的可能性非常高。

如此想來，以聖殿騎士團為原型的D之一族，與以美生會為原型的光月一族，應該視為原本是同族人。在本書第二章曾以他們是「同伴」的立

場進行考察，但說不定他們其實是「同族」。這樣的組織圖，和由二十個不同國家集結而成的世界政府前身組織，結構上應該會是完全相反。就像被迫解散並分散到各地的聖殿騎士團，或許「某個巨大王國」的人民也是因為敗戰而離散四處。而光月一族可能也跟祕密成立的美生會一樣，表面上以石工身分從事活動，卻長年守著對世界而言不利的情報。

ONE PIECE
Final Answer

光月一族與純毛族的牢固羈絆，其共通的「月」字代表什麼？

▼「D」的真面貌，其實是象徵半月輪廓的象形文字？

在前面的考察中，說明了美生會是從聖殿騎士團衍生的組織，並由這一項史實來推測可能以他們為原型的光月一族與D之一族，原本應該也是同族。若這項假設成立，隨之產生的疑問是兩者之間的名稱及意志等都沒有共通點。所以我們試著再來重新思考「D」的意義。

故事截至目前為止最大的謎團，是有多位角色名字中擁有的「D」，其中到底代表了什麼？曾有讀者問：「『蒙其・D・魯夫』的『D』究竟是什麼？是『蓋飯』嗎？還是指『大佛』？還是說……！我真的好好奇喔，請你告訴我吧。」尾田老師回答：「這個問題怎麼那麼多人在問呢……？雖然很多人問起，可是我卻無法回答。目前『還』無法回答……請大家什麼都別去想，就將它唸成『D』吧。」（皆出自第8集SBS）網路或書

上都曾介紹或檢視過它可能代表了 Devil、Dragon 或 Dawn 等各種可能性，但至今也尚未有答案。

尾田老師的回答也讓人微妙地感覺到，彷彿除了「D」之外還有其他唸法，那麼由此觀點看來，本系列比較推崇的說法，就是「D」並非任何字的字首，而是代表了「半月」的象形文字。

因此我們推測 D 之一族可能是月之人的後裔，相關細節也將從以下章節說明。若真是如此，原本同族的光月一族就不是用「D」這個象形文字，而是直接以「月」作為家族名稱、繼承 D 的意志，並躲避世界政府的監視吧。

ONE PIECE
Final Answer

▼月之人明白資源的重要性，並且以建立多樣性生物的國家為目標？

我們推測D之一族是月之人後裔的依據，來自艾涅爾在月球的地下遺跡中發現的兩幅壁畫。標題分別為**「看壁畫學習。活在太古時代，擁有翅膀的『月球人』」**（第48集第470話），以及**「月球都市，其名為『比爾卡』。因為資源不足來到藍色星球」**（第49集第472話）。上面描繪著月之人邊流淚邊飛往藍色星球。儘管不知道是什麼時代所繪，但可以推測過去月之人曾經來過藍色星球。

進一步仔細觀察，可以看見刻在壁畫上的文字，與刻在**「歷史本文」**上的古代文字非常相似。說不定，古代文字原本就是月之人使用的文字。若真是如此，那麼製作「歷史本文」的**「某個巨大王國」**，有可能是月之人所建立的國家。也就是說，我們推測D之一族的起源就是月之人。

如果這個假設成立，那麼**「D」**十分有可能是表示半月形狀的象形文字。不使用有如滿月的**「O」**字，而是使用半月形的**「D」**字，說不定也隱含了與藍海人混血的意思。

月之人能夠來到藍色星球，證明了他們擁有相當優異的技術。既然擁有那樣的技術，那麼也有可能征服藍色星球。然而以結果來看，他們終究沒有成為藍色星球的統治者，反而還走上被二十位國王毀滅的末路。

根據我們在第二章的考察，認為「某個巨大王國」是一個各種種族一起生活的國家。再由這個結果推測下來，應該是切身感受到資源重要性的月之人，非常重視藍色星球的豐富資源，才希望建立能夠與周遭共存的國家。所以之後建立的「某個巨大王國」才會有各種種族共存，也持續交錯混血。D之一族的存在超越了人類或巨人等種族，說不定就是源於這樣的環境背景。

▼對純毛族而言，月亮是可靠的助力？還是麻煩的禍害？

另一個與月亮有關聯且不容忽視的就是純毛族。本書第二章也提過，

犬嵐曾說：**「下次就不會是同樣結果！我們絕不會重蹈覆轍！我們亦有祕密王牌！下次若再交戰，定要讓那些人見識純毛族的『真實力』！」**（第82集第819話）看來他們還有尚未使出的「真實力」。

具體來說，目前還不知道那是什麼樣的力量，不過純毛族說過：**「慶幸現在不是月夜吧。」**（第80集第805話）**「今晚是滿月之夜……不過幸好被雲擋住了。」**（第81集第811話）由此可以推測，那或許是一種在滿月的條件下才能啟動的力量。而跟JACK作戰時無法發揮**「真實力」**，可能也是因為不具備滿月這個條件吧。

但是下次要與JACK一戰時，也不能保證能夠靠真實力獲勝。畢竟月圓月缺有一定週期，能不能在剛好滿月時戰鬥真的很難說。如果能等到滿月之日主動攻擊對方也就罷了，萬一再度遭受對方攻擊時，又有可能會因為無法發揮**「真實力」**而敗北。儘管如此，犬嵐看起來還是擁有絕對的自信，說不定他擁有能控制月圓月缺的方法。

我們認為可能是純毛族原型的賽亞人，就有部分擁有自己能模擬創造月亮的能力。靠著這步**「絕招」**，達爾即使在白天也能成功變身成巨猿。

同樣的，純毛族說不定也有能力可以控制月亮或是製造出模擬月亮吧。

無論如何，純毛族與月亮有著特殊關係是毋庸置疑的。只是不知道他們是會像狼人一樣看到滿月就變身，還是展露出平常潛在的凶暴性格。雖然無法肯定具體的影響為哪一種，但看來滿月之夜應該會發生特別的事。

對他們而言，月亮到底是**「能增強力量的助力」**，還是**「盡可能避免接觸的禍害」**呢？

165

ONE PIECE
Final Answer

建造諾亞的一族與巨人族也跟D之一族有關？

▼「某個巨大王國」的敵對國擁有「歷史本文」的原因？

「我們本來想炸掉它，但是卻完全傷不了它……真是可怕的石頭……但是這東西卻存在世界各地。」（第41集第395話）這段話指的就是「歷史本文」。而各地的「歷史本文」，基本上都由國家保管，而且擁有者似乎能掌握大致內容。不過因為保管的國家不同，似乎也看得出各國在保管方法之間存在微妙差異。

香朵拉的「歷史本文」指示古代兵器海神的所在地。至於這個都市與「歷史本文」的關係，羅賓提出疑問：「為了對抗某種『惡意』，整座都市……奮起而戰……！黃金都市香朵拉……原來就是為了守護『歷史本文』挺身而戰，才毀滅的！」「連這座曾經極盡繁華的都市都要……拼命守護

的『歷史』是什麼呢？」「──過去這世界到底發生過什麼事呢？」（第29集第272話）

同為指示古代兵器所在地的還有阿拉巴斯坦的「歷史本文」。「阿拉巴斯坦的歷代王家都身負守護『歷史本文』的義務。我們只知道要履行這個義務而已。」聽見寇布拉如此講述這個「歷史本文」，羅賓只是不屑地回他：「守護？別笑死人了！」（皆出自第22集第202話）之後寇布拉又追問羅賓：「我問妳……難道那能夠重新整理出不能被流傳下來的歷史嗎？而記載著那些歷史的記錄，就是妳說的『歷史本文』嗎？」最後便閉口不言，只心想「如果是這樣，那為什麼我們要……」（皆出自第24集第218話）由此可推測出，他並不知道「歷史本文」上刻了歷史的真相。

寇布拉所知的「歷史本文」，恐怕是來自世界政府給他的解釋：「閱讀『歷史本文』可能會讓古代兵器復活，造成世界的危機！」（第41集第395話）但是從與羅賓的對話中，知道了「歷史本文」原來刻著**「空白的一百年」**的歷史，這時才明白自己得知的解釋是錯的。的確，阿拉巴斯坦一直以來都很慎重地保管著「歷史本文」，但與其說是**「守護」**，更像是奉命**「藏匿」**吧。

香朵拉與阿拉巴斯坦對「歷史本文」的認知不同，理由可能和石頭的運送過程有關。**「當初『歷史本文』就是被帶到這座都市存放的！一定沒錯……！」**（第29集第272話）如這段說明，可以推測「歷史本文」是被人從打造的地方搬運到世界各地的。負責搬運的人，應該屬於製作「歷史本文」的**「某個巨大王國」**這一方的勢力，**「說不定他們早就知道自己會敗給……後來稱為『世界政府』的聯合國，所以他們為了把自己的思想流傳到未來，才把一切的真相刻在石頭上」**（第41集第395話）。然而從這段話來思考，又讓人覺得把它們搬到敵對的阿拉巴斯坦，是件很怪異的事。

可想而知，置於阿拉巴斯坦的「歷史本文」，恐怕是由二十位國王這一方的人搬來的。推測是他們搶了在別處發現的「歷史本文」，以**「世人看到這個就可能讓古代兵器復活，所以要好好守護」**為理由，把它搬到阿拉巴斯坦。儘管納菲魯塔利家族沒有遷居聖地馬力喬亞，但他們原本就屬於二十位國王這一方的勢力，會發生那樣的狀況也不足為奇。若真是如此，那麼與「某個巨大王國」對立的阿拉巴斯坦擁有「歷史本文」，每一代的國王還都以**「守護」**之名保管著，也就解釋得通了。

目前為止，作品中有六個「歷史本文」登場，與「某個巨大王國」敵對的阿拉巴斯坦所保管的那一份，應該並非常態。世界政府或許還發現並

奪取了其他份，但至少被任命保管「歷史本文」的國家，都像香朵拉一樣

對世界政府抱持著敵意吧。也就是說，「歷史本文」被搬運到的地方，推

測應該都是與「某個巨大王國」同盟的國家。

ONE PIECE Final Answer

▼「歷史本文」是由誰、以什麼方法搬運的呢？

貓蝮蛇曾說過「歷史本文」是：「一般只要收集像『魚拓圖』一樣的『手抄本』就好，沒有人會帶著那麼笨重的石碑到處跑啦！」（第82集第818話）羅賓也說：「當初『歷史本文』就是被帶到這座都市存放的！一定沒錯……！」（第29集第272話）因此我們知道它們都是從原本製作的地方「被帶到」世界各地。然而那麼巨大的岩石，究竟是誰、又用了什麼方法搬運呢？

在短期集中扉頁連載系列《海俠吉貝爾的單人之旅》中，曾描繪過吉貝爾坐在大入道海神的頭上，讓海神搬運「歷史本文」的畫面。再經由BIG MOM對他說過：「我最忠誠的大海戰士！吉貝爾——你上次帶回來的禮物『歷史本文』很棒哦。雖然我根本看不懂！」（第83集第829話）可見這個「歷史本文」被搬運到圓蛋糕島了。但這是因為大入道海神體型比巨人還大，才有辦法搬運。距今超過八百年前，而且處於戰火綿延之中，究竟是如何搬運多個「歷史本文」這一點，仍有諸多疑點。

雖然不知道全部共有多少「歷史本文」，但要將它們搬運到世界各地，需要付出難以估計的勞力。首先，最大的問題就是**「由誰搬運」**這點。大入道海神是大虎河豚魚人，很難想像有為數眾多且體型及力氣能夠媲美他的

具才對。

史本文」散布在世界各地這個結果來推測，肯定少不了像諾亞這種搬運工

至今仍未完成它的任務，但它很可能被使用於原本任務之外的用途。從「歷

王國」交好的勢力，其中讓人想到的就是魚人島的「諾亞」了。儘管諾亞

石頭，就必須有相對的大型載運工具。我們推測過許多可能與**「某個巨大**

接下來的問題則是**「怎麼搬的」**？亦即搬運方式。想搬運那種尺寸的

的名字裡有「D」這點來看，雙方的關係應該也是友好的。

同伴存在，比較現實的假設，應該是請巨人族幫忙。從巨人族之中也有人

和之國是為了守護D的祕密才鎖國嗎？重新檢視倖存者成為天皇家族的假設！

▼ 以日本為原型的和之國，會存在「天皇家」嗎？

「『和之國』是個排斥外人的鎖國國家……他們並沒有加盟世界政府。據說，是因為叫做『武士』的劍士們實力太強的關係，所以連海軍都無法靠近那個國家。」（第66集第655話）從這段情報來推測，和之國肯定是以日本江戶時代為原型。目前我們已知和之國內有將軍，且由他統治國家。這也是影射日本江戶時代是由德川幕府統治的這項史實。

可是，江戶末期的日本，進入了「幕府政權」問題導致的混亂時代。換句話說就是尊王攘夷運動的高峰時期。隨著來自外國的壓迫逐漸加劇，國內排斥外國人的攘夷論便更為強化。同時，國學中的尊皇論益加興盛，尊王攘夷運動重心的長州藩與薩摩藩，紛紛倡議恢復古代天皇制度。然而，眼見外國擁有壓倒性的實力，深感攘夷實在難如登天，也認為必須改革舊

式的幕藩體制，建立能與歐美列強對抗的國家。因此江戶幕府被一連串的倒幕運動所推翻，開啟了施行全新天皇制度的明治時代。

如果和之國也經歷過這樣的時代變遷，那麼天皇這種**「過去曾握有國家實權，但因武士階級抬頭被迫退出檯面」**的角色，可能也會有與其命運相對應的一族登場。根據《古事記》及《日本書記》等史書記載，天皇家起源於西元前660年即位的神武天皇，而且在之前還能追溯至其祖先天照大御神。由於書上的記載包含許多學術上難以證明的神話或傳說，讓我們對這些史書抱持存疑，但以許多神話及傳說為原型的《航海王》，則非常有可能採納這些設定。

▼和之國的天皇家就是D之一族？光月家是革命的先驅嗎？

天照大御神是日本家喻戶曉的本土神明——伊邪那岐和伊邪那美所生下的神，也被日本國民視為最高位的神明。如果將此神明視為日本天皇家的起源，那麼《航海王》世界裡的天皇家，應該與建立和之國有關。基於我們到目前為止的考察，最有可能對應的就是D之一族了。

將這樣的定位與日本江戶時代相對照，我們推測和之國的可能形勢如下：

「某個巨大王國」的倖存者為躲避世界政府的追殺而遠渡至新世界，並在那裡以D之一族為中心建立了和之國。他們以如同日本天皇家的地位來統治國家。然而，對此政策感到不滿的人以武力奪取政權。從此政治主導權落入武士家，開啟以將軍為頂點的武家政權。D之一族也因此被趕到歷史的一隅，僅能苟延殘喘地延續血脈，並傳承歷史及文化，同時也祕密地延續著D的意志。

如果和之國的歷史如前所述，那麼D之一族的身分就是從建國者淪落到如今成為受害者。或許是為了協助這種處境下的D之一族，原本為同族

D之一族建立**「某個巨大王國」**，他們與二十位國王作戰且敗北後，四散各地並建立的國家之一就是和之國，那麼建國者應該是D之一族的倖存者。

人的光月家才會改名換姓繼續在檯面上運作吧。

江戶時代主要進行倒幕運動的人並非天皇家，而是武家。由於實力堅強的武家當了先驅，才讓運動擴及於一般人民，結果也促成了明治維新。

想要打倒將軍，建立新的國家，絕對少不了抱負宏大的改革人士。身為大名卻搭上海賊船，獲悉世界祕密之後主張開國的光月御田，應該就是那個掀起革命運動時絕對少不了的關鍵人物。

反觀對將軍而言，御田就是名擁有危險思想的叛亂分子，因此他才會與海道聯手處死御田吧。

▼和之國堅持鎖國，是為了保護獨特文化不受外國影響嗎？

日本江戶時代施行鎖國政策的最大原因，就是對基督教迅速擴展有所疑慮。

1549年傳教士方濟・沙勿略（Francisco de Xavier）渡海而來，以日本九州為中心，不斷增加基督教徒。其影響甚至擴及大名，因貿易而累積財富的人民也時有所聞。幕府擔憂他們與各國聯手危及國家，便階段性地開始限制人民與外國的貿易活動。幕府不僅對貿易活動施壓，也開始針對國內的基督徒。除了明文禁止信奉基督教，還施行了一連串如踏繪等鎮壓手段。結果造成各地基督教徒紛紛反抗，1637年終於爆發了據稱是日本史上最大民變的島原之亂。深感事態嚴重的幕府，因此決定鎖國。

也就是說，在鎖國政策的背景之下，即存在著「應守護的獨特文化」以及「造成其威脅的勢力」。

和之國是由「某個巨大王國」的倖存者建立的國家，由此可見，和之國的獨特文化應該是D之一族的文化。由於世界政府著手消滅對自己不利的歷史，D之一族或許是為了保護歷史及文化而鎖國。既然直到御田的上一代都還承襲著古代文字，即表示和之國的將軍與D之一族的衝突是最近才開始。在那之前，他們應該像江戶時代的將軍與天皇，維持著站在不同

立場靜觀其變的關係吧。

那麼，為什麼御田會改變方針，以開國為目標呢？從時機來看，原因應該是和之國將軍與海道聯手打壓所致。但若從他們想守護D之一族的歷史及文化來看，開國之後使世界政府進入，似乎只會增加更多敵人，令自己更走投無路。御田看見的未來，究竟是什麼模樣？

ONE PIECE
Final Answer

御田的目的是藉由和之國開國，進而使某個巨大王國復活？

▼從阿拉巴斯坦的誤會來思考和之國開國的意義

讓我們來整理一下截至目前為止的考察內容。和之國是「某個巨大王國」的倖存者──D之一族所建立，為了守護獨有的文化及歷史而決定鎖國，然後光月家追隨了那樣的政府。可是原本可能與D之一族同一陣線，長久以來守護著和之國的光月家，竟然寧可冒著被目前世界政府盯上的危險開國，這個情況實在不由得讓人感到相當矛盾。若只是想守護D之一族的文化，那麼只需打倒鎮壓和之國的將軍及海道就好，並沒有必要開國。

儘管如此，勘十郎卻宣示道：「我等不僅無法成為保護君主御田大人的盾牌，甚至反受御田大人的保護！做出了如此的丟臉行為，如今，我等亦只能賭命實現君主的遺願！即為討伐和之國的『將軍』！以及讓鎖國的和之國『開國』！」（第82集第819話）似乎將打倒將軍與開國視為同一件事。

要解決這種矛盾，前面提過的阿拉巴斯坦一例倒是個提示。阿拉巴斯坦雖然世代都守護著**「歷史本文」**，但是他們認為那是**「與古代兵器復活有關的危險因子」**，並不知道那上面**「刻著『空白的一百年』的真相」**。

也就是說，雖然他們保管時認為是一種**「守護」**，實質上採取的行動是**「藏匿」**。

同樣的，我們可以推測和之國的鎖國，是為了**「藏匿」**D之一族歷史與文化的政策。可是由於御田與羅傑一起抵達拉乎德爾，知道了世界的祕密，才會發現不對勁吧。原本**「守護」**情報就是為了達成**「傳遞」**目的才使用的手段，如果只是**「隱匿」**的話，就失去意義了。

▼以開國為目標的御田，真正目的是讓「某個巨大王國」復活？

御田以開國為目標的理由，如果是因為認知上從「持有情報」轉變成「傳遞情報」的話，那麼他究竟是想對誰傳遞什麼樣的情報呢？

和之國一路守護的內容，其實與「空白的一百年」發生的歷史有關，打算說出這件事無疑就是向世界政府宣戰。開國的目的應該不是想迎合世界政府，而是打算揭竿起義吧。與羅傑共同達成征服「偉大的航路」偉業的御田，是否打算繼承羅傑的意志，實現他「要不要跟我一起去顛覆世界啊」（第61集第603話）的夢想呢？

「想要我的寶藏嗎？如果想要的話⋯⋯那就到海上去找吧，這世上的一切我都放在那裡。」（第1集第1話）羅傑的這一番話，被視為「他把僅剩幾秒鐘的『生命之火』⋯⋯變成了點燃整個世界的『業火』」（第52集第506話）。同樣的，御田或許也想藉由和之國開國來公開他們一直以來守護的情報，將訊息傳遞給全世界。羅傑的目的是掀起大航海時代，而御田可能打算藉由將光月一族與D之一族的關係公諸於世，召集「某個巨大王國」倖存者所建立的國家彼此團結起來。換言之，御田的目標就是讓「某個巨大王國」復活。

「我也不是很清楚。我家人的名字裡都有這個字。」（第41集第392話）

從薩烏羅這句話看來，「D」這個名號似乎連族人自己也忘了緣由。然而若將其意義及歷史背景公諸於世的話，情況恐怕截然不同。「當有人找到那個寶藏的時候……世界就會被顛覆！有人會找到的……那一天一定會來臨……『ONE PIECE』……真的存在！」（第59集第576話）如同白鬍子臨死之前的宣言，促使世界變得動盪不安般，和之國一旦開國，不難想像會對世界造成多大的影響。

ONE PIECE
Final Answer

▼忍者海賊純毛武士同盟所展現的自由繽紛世界

如果因為開國而讓D之一族與和之國的關係浮上檯面，天皇家肯定會迅速引來世人的關注。在鎖國體制下傳承血脈的他們，可以說是極為純粹的D之一族。要以他們為中心打造全新的**「某個巨大王國」**，肯定也不是夢想。

日本經歷過明治維新這一段革命，讓天皇體制的政治型態復甦。當時最活躍的，就是稱為維新志士的族群。若沒有他們的活躍，日本便無法迎向新時代。以薩摩為據點的島津家、以長州為據點的毛利家等，都是耳熟能詳的倒幕派大名。打算繼承御田遺志改變和之國的光月家，立場可能與他們相同。

說得簡單一些，明治維新就是**「舊幕府軍」**與結構對立的**「新政府軍」**之間的戰爭。新政府軍集結了跨越出身、立場、思想差異的各種人，且都共同以新時代為目標。追根究底，每個人都抱持著**「犧牲小我完成大我」**的信念。

「不侷限於小小的差異，共同成就偉大的目標」這樣的態度，跟我們推測各種種族都能共存的「某個巨大王國」的體制也相通。透過我們的考察，御田的目標可能是讓承認多元化的「某個巨大王國」復活，而結成「忍

者海賊純毛武士同盟」（第82集第819話）的這一刻起，就已經踏出實現的第一步了。

雖然他們的目標，看起來似乎也很像BIG MOM理想中的：**「全世界所有種族都不會受到差別待遇，且和平共存的國家⋯⋯！」**（第82集第827話）但其中決定性的不同，就是「從誰的角度來看」這一點。相對於BIG MOM的目標是**「自己覺得很好的理想世界」**，忍者海賊純毛武士同盟卻不是為了單一特定人的理想，他們追求的是**「各自的理想」**。儘管追求自由會伴隨應負起的責任，但比起將理想強硬加諸在他人身上還要來得健全多了。

「你們別再向我們低頭囉！也不要下跪！因為所謂的『同盟』……指的就是『朋友』！」

By 蒙其‧D‧魯夫（第82集第819話）

航海王
最終研究

第5航路

解析

「《航海王》
不遠的未來」

驚人命中率的預言難道就是真相？

5

2009年謠傳的「《航海王》不遠的未來」到底是什麼？

▼壓倒性的命中率！徹底驗證網路上最有名的預言！

網路上充斥著無數則關於《航海王》劇情發展的揣測及流言，其中最有名的莫過於被稱為「《航海王》不遠的未來」這則預言。其內容列舉出九項關於未來的《航海王》發展，並且還一一說中，至今網路仍盛傳該預言的透露者可能是官方相關人士。以下為全文轉載：

「我來告訴大家《航海王》不遠的未來吧。

草帽一行人雖然會分散，但在進入新世界之前會再度重逢。

四皇之一的白鬍子海賊團中，白鬍子和艾斯會死。

進入新世界之後，草帽一行人會與七武海的多佛朗明哥戰鬥。

一名上將會成為元帥，另一名則會辭去上將職位。

魯夫會跟應該已經死別的兄弟重逢。

另有一位四皇會死（這不能闡明）。

草帽一行人會成為大海賊團之一。

黑鬍子會擊潰海軍。

黑鬍子成為海賊王……接下來就不能再說了。」

這則流言是在2009年4月9日公布於網路。儘管當時漫畫的連載進度還在草帽一行人被拍散之前，然而頂點戰爭時白鬍子與艾斯喪命、草帽一行人與多佛朗明哥戰鬥、魯夫與以為已經死亡的薩波重逢等事件，流言都精準地說中，造成極大話題。既然前半段能夠這麼精準猜中，後半段的預言想必不容忽視。

▼ 在新世界也迅速持續拓展的黑鬍子成為海賊王的可能性

接下來我們來看看後半段的預言。「另有一位四皇會死」的確是一句相當實際的說法。目前的四皇分別為傑克、汀奇、BIG MOM 與海道，除了傑克之外，其他三人的動向皆已明朗化。

據說目前汀奇仍熱中追捕能力者。事實上在多雷斯羅薩篇中，也描繪過伯吉斯打算奪取火焰果實或者橡膠果實。BIG MOM 正籌備著自己的女兒普琳與賓什莫克家三男香吉士的政治聯姻。依目前魯夫為了搶回香吉士而潛入圓蛋糕島的情況來看，可能免不了一場衝突。海道正在鎮壓和之國，也可以預測接下來會與忍者海賊純毛武士同盟對決。儘管海道似乎擁有能壓制基德的實力，但以目前的走向來看，最先被打倒的可能會是海道吧。

「草帽一行人會成為大海賊團之一」這句預言，在多雷斯羅薩篇最後，算是已經說中大半了。雖然魯夫以「太拘束了」（第80集第800話）為由拒絕喝下親盃，但巴特洛馬和卡文迪許等人還是徑自喝下子盃，結集成總人數超過五千六百人的大海賊團。未來人數有可能會繼續增加，對外而言，已經是一個大海賊團了。

「黑鬍子會擊潰海軍」這個預言，我們也無從否定。黑鬍子已經獲

得號稱「在『惡魔果實』的歷史中……被認為是最可怕的一種能力」（第46集第441話）的黑暗果實能力，以及「擁有能夠毀滅世界的力量」（第57集第552話）的震動果實能力。「如今『白鬍子』死去，新的時代早已成形了……！唯一還有點看頭的，頂多只有『黑鬍子』汀奇而已。」（第72集第719話）被如此評價的黑鬍子，毫無疑問是等級最強的海賊了。而且他在推進城的LEVEL 6帶走連政府都感到相當棘手的囚犯們，還讓前海軍上將庫山加入，說不定黑鬍子真的有凌駕於海軍之上的實力。至於「黑鬍子成為海賊王」到底是什麼意思，目前還無從得知，但他征服「偉大的航路」，獲得「一個大秘寶（ONE PIECE）」也是很有可能的。

準備周全的黑鬍子搶先一步？汀奇會成為海賊王?!

▼揭露更詳細情報的「《航海王》不遠的未來」續篇

「《航海王》不遠的未來」除了衝擊性的內容，其壓倒性的命中率也讓許多讀者驚訝。在那之後，另有一則文章開頭相當類似的預言，出現在某個電子布告欄上。以下為其內容的轉載：

「我要來說說《航海王》不久後的未來。

多雷斯羅薩篇結束後，有更多人加入草帽一行人麾下進而成為大海賊團。

一名海軍上將敗給四皇黑鬍子之後，世界因此產生巨變。

四皇之一會被新世代打垮（還不能透露是誰）。

海軍本部被黑鬍子打垮，世界陷入混亂。

黑鬍子發現 ONE PIECE，一度成為海賊王。

雖然不能透露 ONE PIECE 的真面目，但它是指某種力量。

草帽一行人會在艾爾帕布發現最後的古代兵器。

收集到所有古代兵器的草帽一行人與擁有 ONE PIECE 的黑鬍子開啟全面戰爭。

最後……雖然無法透露得更詳細，但有個驚人事實等著大家。」

關於這則預言的詳細公布日期並不清楚，但起碼應該是在 2015 年 2 月左右傳開的。當時日本《週刊少年 JUMP》的連載劇情，只描繪到羅與多佛朗明哥的過去，連加入麾下的情報都還沒確定。

雖然內容有**「海軍本部被黑鬍子打垮」**以及**「黑鬍子成為海賊王」**等與前一次的預言重複，也將海軍改成**「海軍本部」**，更補充黑鬍子是因為找到 ONE PIECE 才當上海賊王，如此看來情報似乎更詳細了。

▼由於海軍上將與四皇人數都減少，才導致三大勢力的平衡瓦解？

在續篇其中一項新提出的預言——「一名海軍上將敗給四皇黑鬍子」，如同多佛朗明哥所說：「**就是你啊！在『世界徵兵』時特別升任為海軍上將的『藤虎』，我常聽說你的傳聞。據說你跟『綠牛』一樣，都是實力深不可測的怪物呢。**」（第72集第713話）頂點戰爭之後，海軍新加入了藤虎及綠牛兩名上將，再加上黃猿，共有三名上將。其中綠牛到目前為止只有出現名字，外貌及實力都是未知數。而且他的動向也不明，因此無從得知這項預言中所指的一名究竟是誰。儘管如此，只要擁有汀奇那樣的實力，想打敗海軍上將也是有可能的。

接著是「四皇之一會被新世代打垮」這項預言。這是在前一則中「另有一位四皇會死」的情報上，新增了「被新世代打垮」的細節，因此魯夫與羅同盟後擊敗海道的可能性應該很高。

「**海軍本部被黑鬍子打垮，世界陷入混亂**」這項預言，推測應該與前項「**一名海軍上將敗給四皇黑鬍子**」的情況相關。「**在『偉大的航路』後半的大海稱霸……大家將這些如皇帝般君臨世界的海賊……稱之為『四皇』！『海軍本部』與旗下的『王下七武海』就是為了防堵這四個人的力量！當這『三大勢力』的平衡崩潰，世界就會無法維持安穩的狀態。**」（第

45集第432話）正如卡普的這段話，四皇、海軍本部、王下七武海的任何一方崩毀，都會讓世界局勢動盪不安。如果一名海軍上將戰敗、四皇的一方崩落，三大勢力便因此失衡。以這個狀況來說，黑鬍子破壞海軍本部的劇情發展，是很有可能發生的。

與前一則預言相同的**「黑鬍子成為海賊王」**，看來似乎是因為他找到

「一個大秘寶（ONE PIECE）」才成就這件事。雖然白鬍子臨死前說過：

「汀奇……羅傑在等的男人……絕對不是你！」（第59集第576話）或許他的希望會落空，汀奇獲得了「一個大秘寶（ONE PIECE）」。並實現了：

「我會成為海賊王的！」（第45集第440話）這個宣言。

193

ONE PIECE
Final Answer

▼最終決戰會是「一個大秘寶（ONE PIECE）」對上「古代兵器」的戰爭？

克比說過：「海賊王是擁有這世界一切的人才有的稱號啊！也就是尋找集財富、名聲、權力於一身的『一個大秘寶』！以『ONE PIECE』為目標的偉大人物啊！」（第1集第2話）白鬍子也宣告：「當有人找到那個寶藏的時候……世界就會被顛覆！有人會找到的……那一天一定會來臨……『ONE PIECE』……真的存在！」（第59集第576話）截至目前為止，「一個大秘寶（ONE PIECE）」僅出現一些片段情報，真面目是什麼尚不得而知。關於這點，預言「《航海王》不久後的未來」提到它是指「某種力量」。這則預言的正確性其實不難想像，但也只能耐心等待故事正篇揭曉事實了。

那麼「草帽一行人會在艾爾帕布發現最後的古代兵器」的可信度又如何呢？離開小花園出航之際，魯夫及騙人布說了：「我總有一天一定要……到戰士的村子——艾爾帕布村去！」「總有一天要到巨人們的故鄉去！」（皆出自第15集第129話）由此可見，他們肯定會前往艾爾帕布。然而相關情報仍然太少，無從考察到底能不能在那裡找到古代兵器。

另一方面，「草帽一行人收集到所有古代兵器」的可能性非常高。已經和魯夫成為朋友的海神「白星公主」，肯定會隨時趕到魯夫身邊。在阿拉巴斯坦讀了**「歷史本文」**的羅賓，也已掌握冥王的所在地。其餘只要再找到天空之神的情報，草帽一行人就能獲得三件古代兵器了吧。

然而聳立在草帽一行人面前的，是獲得「一個大祕寶（ONE PIECE）」的汀奇。目前尚無從得知「一個大祕寶（ONE PIECE）」裡隱藏了什麼樣的力量，那力量足以抗衡三大古代兵器嗎？無論如何，汀奇總是給人搶先魯夫一步的印象，所以非常有可能以最終大魔王之姿登場。到那時候，勝利女神會對哪一個**「D」**微笑呢？

195

過於荒誕無稽？
過度誇張的預言中，哪些事最有可能？

▼會在和之國篇描繪「四季」，所有人以「和服」裝扮登場？!

接下來要介紹的第三則預言，由於公布格式與之前的兩則不同，推測應該是由其他人發表的貼文。內容皆毫無根據且沒來由，像是**「柯拉遜還活著」**、**「有個被拿走惡魔果實能力後成為廢人的角色登場」**等，都是些相當離奇的預言，於是有不少人也將那些視為憑空捏造之詞。然而將那些預言個別分開來看，其實有些預言很有可能實現，接著就來介紹其中幾個項目。

首先來關注與和之國有關的預言。這項貼文包含了許多將在和之國發生的預言，內容包羅萬象。其中**「草帽一行人會在和之國停留一～一年半（讀者的時間大約三年半～四年）」**這項預言，的確是很有可能的時間。我們先前推測可能成為和之國對照劇情的水之七島篇，是費時約三年的大

長篇故事，和之國應該也需要類似的連載時間吧。再考量到日本是個四季皆美的國家，尾田老師也很可能利用作品中一年的時間，來描繪和之國的四季。

同樣的，與水之七島篇相較之下，**「魯夫與多拉格相遇」**這項預言，似乎非常可能實現。就像魯夫與卡普在水之七島篇的最後重逢那樣，在和之國篇也很有可能會見到多拉格。

「七武海預計會全部登場。其餘如薩波、海軍、多數其他角色也會穿著和服登場」這項預言，也不禁讓人相當期待。登陸多雷斯羅薩之前，錦右衛門說：**「多雷斯羅薩的人們都是穿這樣的衣服，大家都要變身成這樣，才能夠融入城鎮之中。」**（第71集第701話）抵達和之國時，說不定也會有全員都必須穿上和服隱瞞身分的情節。

197

ONE PIECE
Final Answer

▼索隆有私生子?!婚禮會在和之國舉辦?

如標題所示，接下來的預言說明了和之國篇會是「索隆戲份很多的一章」，並列舉出數個他未來將發生的條目。

根據貼文的內容，魯夫、索隆、羅賓在和之國時會有一段時間分開行動，這段期間「索隆會精進劍技」。索隆經常不忘自我鍛鍊，不難想像他的劍術會更精進，但據說在那之後他會與密佛格一戰。密佛格是世界最強的劍豪，曾以壓倒性的實力打敗過索隆。之後索隆就一直以他為目標，而在克拉伊納島再會時，索隆以「這是為了要超越你」（第61集第597話）為由，預言指出「並非與彼此敵對，而是由於七武海的立場，以及有師徒這一層關係在」，並沒有寫清楚具體內容。只是兩人的再會場面，對於可能希望成為密佛格的徒弟，目前兩人是師徒關係。兩人會兵刃相向的理由，預言指出「並非與彼此敵對，而是由於七武海的立場，以及有師徒這一層關係在」，並沒有寫清楚具體內容。只是兩人的再會場面，對於可能會有劍客與各種刀劍登場的和之國篇來說，再適合不過了。

與刀有關的，還有「名為『正宗』的刀會出現」、「索隆會認識某個新角色並與之交換愛刀」等預言貼文。「總有一天在下要跟你決鬥，並要你把『秋水』還給和之國！」（第71集第702話）從錦右衛門這句話來看，索隆很有可能會換掉秋水，獲得一把新的刀。

接著與索隆有關且最讓人震驚的預言就是，**「培羅娜的小孩會稍微登場一下（大約是一、兩歲大的寶寶）」**、**「其實這個寶寶的父親就是索隆，索隆並不知道那是他的親生兒子且在危難中救了他」**。索隆與培羅娜在克拉伊卡納島共處了兩年，就算當時在一起了也不足為奇，以時間點來說，小孩的年齡也很準確。兩年後培羅娜來到夏波帝諸島送行，或許也是暗示兩人關係的伏筆。

如果正如本書第三章考察的內容，索隆會如同須佐之男命一般去討伐八岐大蛇，那麼在之前應該會先跟櫛名田比賣結婚。索隆說不定也會乾脆在和之國結婚，與被迫聯姻搞得人仰馬翻的香吉士形成強烈對比。

▼和之國的下一座島是阿爾酋米亞？貝卡帕庫的學校就在那裡嗎？

接著為各位介紹的預言，是關於和之國後的下一座島。島名叫「阿爾酋米亞」（暫譯），貼文上寫道：「那是煉金術興盛的古代都市」、「像RPG遊戲中如魔法都市般的島嶼」。

在《航海王》中曾出現許多超乎想像的島嶼，如巨人之島、動物之島、甚至人妖島嶼，就算後面出現煉金術興盛的魔法都市也不足為奇。尤其那是尚未登場的島嶼，幾乎沒有任何可以驗證的資料，卻出現了具體的名字，這點反而提升了可信度。

關於阿爾酋米亞還包括了「是貝卡帕庫最初出身的島」、「由政府出資、貝卡帕庫兼任理事長的學校登場」等預言。提到貝卡帕庫，是被形容成「他是全世界頭腦最聰明的男人！據說他的科學力，已經相當於……人類必須花五百年的時間，才能夠追上的領域」（第50集第485話）這樣的一號人物。他開發了許多劃時代的技術，如在船底鋪海樓石來避開海王類的攻擊、讓物體吃下惡魔果實等。

貝卡帕庫目前以海軍科學班的最高指導人身分活躍其中，根據故鄉邑爾的摩人證實，少年時期的他，「每次在煩惱的事情都一樣，雖然腦中已經有完成圖了，可是現實的狀況卻無法跟上他的腦袋，而且也沒有技術與

資金能夠完成那個東西。看到他哭著說沒辦法讓大家過著好生活……我們心裡就覺得很溫暖了……」（第60集第592話）顯然他不是為了私利，是為了用科學幫助人類，由此看來，他為了將知識傳遞下去，或許很可能經營學校。

此外還預言了貝卡帕庫在阿爾酋米亞進行「活人武器」的實驗，並說它是「保留了人類的能力、才能，卻消滅原本的記憶，外型也完全不同，讓人變成全新的另一個人的技術」。大熊在接受貝卡帕庫的手術之後，形容自己「是政府尚未完成的『活人武器』」（第50集第485話），說不定他正是這個實驗的實驗對象呢。

▼ 最後一位夥伴是女性月之民？拉乎德爾就藏在月亮背面？

本系列曾預測草帽一行人最終包含魯夫在內的夥伴會有十一名，而且目前剩下的兩名可能是吉貝爾和桃之助。然而這項預言卻指出在阿爾酋米亞「草帽一行人最後一位夥伴會加入」、「是降臨下界的女性月之民」，而且還寫道：「這名女子擁有與『黑鬍子』相同的體質」。一旦月之民加入，草帽一行人確實會成為更多元更熱鬧的團體。然而，本書還是堅信最後一位夥伴會是桃之助。

接著是與前面章節提及的兩則預言中擁有共通點的——海軍瓦解的情報。而且還寫著「設立了新組織，克比會站上頂點？！」關於這點，克比曾宣言：「總有一天！我一定要當上⋯⋯海軍的『上將』！」（第45集第433話）也有人懷疑過這個夢想是否真能實現，但若海軍本身被摧毀的話，就另當別論了。只是魯夫也曾說過：「你想和我戰鬥吧？那就要變成那樣的大人物啊！這是應該的！」（第45集第433話）由此可見，兩人在更高層的舞臺開戰的劇情，似乎極有可能實現。

此外，這項預言也提及拉乎德爾，內容相當具體地描述了⋯「很久以前，月亮有兩個」、「其中之一是傳說中的古代王國藍月」、「因為某件事導致藍月被另一個月亮遮蔽」、「因此現在甚至無法確認其存在」、「它

也就是最後之島『拉乎德爾』」。而在本系列中再三提過的考察內容，當時與羅傑一起征服「偉大的航路」的可樂克斯所用的詞彙，並非「登陸過」而是「確認過」，是否就表示「即使可以確認拉乎德爾的存在，也無法登陸」，那麼這個預言應該也有實現的可能性。只是「月亮有兩個，其中一個就是拉乎德爾」這個設定，從目前的情報來看，應該還是一項過於荒誕無稽的預言。無論如何，與月亮有關的情報及進展值得我們拭目以待。

最新的「《航海王》不遠的未來」蠻實際的?!會是準確的預言嗎?

▼桃之助的夢想是當和之國將軍?不登上魯夫的船嗎?

最後要探討的,就是2016年之後出現在網路上的預言。這則預言的情報來源及可信度同樣不明,但貼文包含一些令人在意的內容,接著就來探討其中幾個項目。

先來看看「未來加入的夥伴」這項預言。前面我們提過,本系列一直都預測是吉貝爾和桃之助加入草帽一行人。若與這項預言相對照,那麼加入兩名夥伴這點是一致的,性別則不一致。

本系列一直都預測是吉貝爾和桃之助加入草帽一行人。若與這項預言相對照,那麼加入兩名夥伴這點是一致的,性別則不一致。

「我想要去幫助他!我想搭上『草帽』的船,為他豁出這條命!這趟旅程一定也能為魚人族贏得真正的自由!」(第83集第830話)光從這段宣言來看,吉貝爾的加入應該是確定的事了。那麼如果這項預言所指為真,桃之助說不定不會回到草帽一行人的船上。

事實上，儘管桃之助有表明他的目標是**「想打倒海道」**（第82集第819話），但實在感覺不到他有想要加入草帽一行人的打算。反而他曾說過：**「在下就是……總有一天會成為和之國『將軍』的男人！」**（第71集第701話）

由此可見，比起當上海賊，他的目標是成為將軍。雖然到目前為止，加入草帽一行人的夥伴也不是每個都以當海賊為志願才上船的，所以無法僅從這一點來判斷，但既然他是大名的繼承人，那就相當有可能非留在和之國不可。

以現況來說，很難鎖定預言中的**「女性夥伴」**到底是誰。不過前面章節所說的月之人、和之國的女忍者、人魚等，應該還有無限多種可能吧。

ONE PIECE
Final Answer

▼救了魯夫一命的傑克，會被汀奇殺害嗎？

2016年出現的這則預言裡，還有一項過去不曾見過的內容──「魯夫重視的人會死，但我不能透露是夥伴、恩人，還是家人」。

一般提到「重視的人」，最先想到的就是父母吧，不過魯夫的母親至今身分未明，他對父親的認識也僅止於：「老爸？什麼意思啊？我有老爸嗎？」（第45集第432話）就連跟久別重逢的祖父卡普見面，要分別時也只是爽快地回了句：「嗯，再見。」（第45集第433話）我們當然不是說魯夫不重視卡普，不過在世代交替的海軍裡，很難想像接下來卡普還會再出什麼危險任務。此外，魯夫對撫育他長大的達坦說過：「雖然我討厭山賊……」「但我喜歡你們！」（皆出自第60集第589話）雖然充滿感情，不過達坦在那之後再也沒有登場。

因此對魯夫來說，重視的人應該就是傑克了，畢竟他自己說過：「傑克是我的救命恩人！」（第45集第432話）身為四皇之一，他的強悍毋庸置疑，但是也曾有伏筆暗示他有性命之虞。在頂點戰爭登場時，傑克喊道：「如果還有人想要動手……那就來吧！就由我們來當對手！」「怎麼樣啊？」「汀奇……不！『黑鬍子』。」而對於如此霸氣的宣告，汀奇卻說：「賊哈哈哈哈！算了！反正我已經得到想要的東西了，現在還不是……跟你們戰

鬥的時候！」（皆出自第 59 集第 580 話）接著揚長而去。汀奇過去曾在傑克臉上劃下三道傷疤，既然有這段過去的糾葛，兩人之間的衝突似乎難以避免。

汀奇為了加入七武海而把艾斯交給政府，充分利用身分優勢潛入推進城，放出凶惡的囚犯並拉攏成夥伴，最後登上四皇之位。既然汀奇的準備如此周全，那麼**「還不是時候」**這句話的意思，或許可以解讀成**「等我有必勝的把握再跟你打」**。若真是如此，說不定傑克真的會被汀奇打敗且因此喪命。

▼被捲入政治聯姻的香吉士會脫離草帽一行人？

本系列不時就會提及「草帽一行人的下一位夥伴究竟是誰」？這個話題也總是引來讀者的高度關注。然而另一方面，卻幾乎沒有思考過「夥伴會離開草帽一行人」的可能性。在看這部作品時，大家都自然而然地認為「草帽一行人全都以終點為目標」，但仔細想想，並毫無根據支持這種說法。就像會有新夥伴加入那樣，某人退出也是有可能出現的發展吧。

因此就有一則預言在讀者間掀起議論，即「草帽一行人會有人暫時離開，雖然他不會再度成為夥伴，但當他回來之後會加入麾下……恐怕這也是最具衝擊性的發展」。沒想到草帽一行人居然會有人退出，而且再度回來時會加入草帽大船團麾下？若這個預言成真，的確會是大大顛覆讀者認知的衝擊性進展。那麼，一行人中到底是誰會離開呢？

以目前的狀況來說，最有可能的人選就是香吉士了。如今已揭露他出身於率領邪惡軍隊杰爾馬66的賓什莫克家，還被捲入與夏洛特家的政治聯姻，未來動向備受高度關注。「當婚禮結束之時，『黑腳』香吉士將不再是你們的夥伴！」正如波哥姆斯所說，如果這椿婚姻成立，香吉士等於是脫離了草帽一行人。然而魯夫也說過：「他想結婚的話也無所謂！可是我們不想因為這樣而變成『BIG MOM』的部下！所以……到時候就你們來當

▼騙人布脫離草帽一行人，自行成立海賊團的可能性

思考「某人會離開草帽一行人」這個情況時，雖然目前最有可能的人選是香吉士，但我們也試著把焦點放在其他成員身上。

娜美過去曾經與魯夫等人一起行動之後，又忽然從他們面前消失。但那是因為她的目標是從惡龍手中買下可可西亞村，到後來才正式加入草帽一行人。由這個例子來看，如果自己的目標，和魯夫宣示的征服「偉大的航路」，以及發現「一個大秘寶（ONE PIECE）」等夢想有所差異時，再度有夥伴脫離草帽一行人也不足為奇。

娜美想要畫出世界地圖；佛朗基想要看著自己打造的船航向大海盡頭；布魯克想要環遊世界一周後與拉布重逢等等，這些人的夢想，都與魯夫想征服「偉大的航路」的目標相近。另一方面，索隆想要成為世界第一的劍豪；騙人布想成為勇敢的海上戰士；香吉士在尋找 ALL BLUE；喬巴

「我的部下吧！」（皆出自第81集第815話）由此可見，香吉士脫離草帽一行人後，重新加入麾下或許也不無可能。

話雖如此，大胃王船長魯夫的船上少了廚師，不只魯夫不滿，讀者肯定也會抗議，這實在是我們不太願意去想像的未來……

誓言要做出萬能藥；羅賓想要探究「空白的一百年」的歷史，這些人的夢想都跟魯夫的目標沒有直接關係。若要說會脫離夥伴，應該就是這些人其中的誰想要去追逐自己夢想的時候吧。

這些人之中最有可能離開的，推測是騙人布。他的夢想是像父親耶穌布一樣「成為勇敢的海上戰士」，以具體印象來說，他也經常說著要成立騙人布海賊團。雖然可以想成是像平常一樣的「胡說八道」，但他曾說出要成為率領八千名部下的船長這件事，具體來說也是不爭的事實。再加上，騙人布胡謅的事後來都逐一實現，因此更不能忽視他未來會組成自己的海賊團這個可能性。

魯夫以「太拘束了」（第80集第800話）為由拒絕喝下巴特洛馬等人的親盃，是否會把率領八千名部下的海賊團納入自己麾下還很難說，但騙人布的確有可能會為了組成自己的海賊團而脫離草帽一行人。這樣的劇情發展，肯定會對讀者造成衝擊。

▼娜美的真面目是女神？可能跟白星公主一樣同為古代兵器？

最後要探討的還有這則預言，「除了香吉士之外，還有三個人身懷衝擊草帽一行人的祕密或私人祕密（其中有人沒打算特意隱瞞，但也有人不

想說」。擁有的祕密足以與香吉士相提並論的人物，究竟是誰呢？

看到這則預言時，我們最先想到的是娜美。她是個戰爭孤兒，完全不認識自己的父母。一歲時在戰場上被發現並收留之後，關於她出生的一切，不只娜美本人不清楚，就連養育她的貝爾梅爾也不知道。換句話說，娜美也可能身懷極大的祕密。

本系列中，曾經根據娜美身世不明、能很敏銳地察覺氣象，以及香吉士看到她時驚呼：「咦？女神？嚇……嚇死我了！」「害我以為我救了女神呢！」（第48集第463話）等線索，進行娜美的真正身分是否為「女神」的考察。這項考察到目前為止尚未獲得肯定或否定的答案，但如果真的預測中了，那就是具有衝擊性的全新事實。

此外，我們也針對她與白星公主的共通點，懷疑過她與古代兵器的關係。當白星公主說道：「我們是第一次見面，但我覺得好安心喔。」娜美回答：「是不是因為我們的遭遇類似呢？」（皆出自第64集第627話）事實上，兩人的共通點包括至親之人在眼前被殺，也曾經度過幽禁的生活，但白星公主的真實身分是古代兵器海神，娜美的真實身分是古代兵器這點也不是完全毫無可能。

▼索隆與革命軍有關？結婚這個衝擊的發展真有可能發生？

說起來，草帽一行人中本來就有多位身世不明的角色，只不過，喬巴、羅賓、佛朗基幼年時期的故事已有描繪，對於布魯克加入草帽一行人之前的經歷，也有一定程度的了解，雙親身分已知的只有騙人布而已。所以從「身懷會衝擊草帽一行人的祕密」這個預言來推測，下一個人選應該是索隆。

索隆來自東方藍的西摩志基村，但他的雙親是否健在、那裡是否就是他出生的故鄉、他是否有兄弟等……詳細的身世完全成謎。唯一知道的只有他在少年時期，曾經在村子裡的劍術道場學習過。他每天都向道場主人耕次郎的女兒克伊娜挑戰，結果連一次都沒有打贏，克伊娜就離開人世了。

我們也懷疑這座道場與革命軍有關。革命軍出航離開哥雅王國後，將船隻開到某個村子暫泊時，其中也畫有很像克伊娜和索隆的孩子們正在努力修行劍道的樣子。當時多拉格曾向部下確認：「糧食呢？」部下回答：「糧食？」（第60集第589話）雖然可能單純只是耕次郎是個好人所以才提供糧食，但雙方應該還是有什麼關聯才對。若真是如此，索隆及克伊娜肯定也有著目前尚未公開、與革命軍之間的關聯。

「村子裡的道場給了我們一些糧食。」

此外，索隆是名劍客，使用的武器是「刀」。既然他是和之國國寶「秋水」的主人，那麼和之國篇的劇情肯定會以索隆為中心發展。再者，索隆的老師耕次郎，應該是來自於和之國，這麼一來索隆的過去極有可能與和之國有關聯。索隆身為草帽一行人的第一位夥伴，他的身世懷有比香吉士更驚人的過去也就不稀奇了。

我們在前述中提及有關他與培羅娜關係的流言也很令人在意。因此在「圓蛋糕島篇」之後，要密切注意索隆的行動。

ONE PIECE
Final Answer

▼ 騙人布是諾蘭德的後代？他的謊言會再度成真嗎？

「還有三個人身懷衝擊草帽一行人的祕密或私人祕密」這則預言的第三個人，可能就是騙人布。儘管已經知道他雙親的身分，然而他過去所說的謊言都一一成真，因此他的部分發言確實不容小覷。首先來回顧他之前一語成讖的謊言。

最先成真的就是「各位，不好啦——！海賊攻打過來了——！」（第3集第23話）這句謊言。這是他當初欺騙村人所說的謊言，但過沒多久克洛船長的海賊團就攻擊西羅布村了。他曾為了哄可雅開心而說了一個關於巨大金魚的謊：「一開始讓我嚇到的是牠的大便又大又長。我還以為那是塊陸地還上了岸呢……」（第3集第24話）後來則在多利和布洛基的對話中，證實了真有其事。「驚人的，不只是牠的巨大而已……更驚人的是牠在吃掉這附近的島嶼之後……所拉出來的又長又大的金魚屎。」「我還記得以前我們還誤以為那是個大陸，結果登陸上去了呢！」（第15集第129話）

此外另一個隨口胡謅的是：「其實大家都在傳聞這個懸賞單上的三千萬貝里是不是在懸賞我的後腦杓呢！」（第13集第114話）結果在水之七島篇之後，他真的成為被懸賞三千萬貝里的狙擊王。

前述都是騙人布的謊言一一成真的例子。這麼一來我們就很難忽視他

對頓達塔族說的謊：「**看清楚我的頭！這個栗子頭就是我們一族的證據！**」

頓達塔族回想著說：「**當騙人蘭德提到他的名字，並說自己是蒙布朗的子**

孫時……我們真的好感動！」（皆出自第72集第713話）他們深信騙人布就

是傳說中的英雄。再者，娜美讀過的《大騙子諾蘭德》繪本中，「探險家

諾蘭德經常說著有如謊言般的冒險故事。但是村民們都不知道那些冒險故

事到底是真的還是假的。」（第25集第227話）這樣的內容跟騙人布的情況

毫無二致。說不定會像之前的發展一樣，騙人布是諾蘭德子孫一事，總有

一天會真相大白。

ONE PIECE
Final Answer

「不過，這的確只能說是命運使然！」

By 甘裘（第72集第713話）

ONE PIECE FINAL ANSWER

航海王最終研究 5

參考文獻

『不思議の国のアリス』ルイス・キャロル著（角川書店）

『鏡の国のアリス』ルイス・キャロル著（角川書店）

『「不思議の国のアリス」の誕生—ルイス・キャロルとその生涯』（創元社）

『ルイス・キャロルの意味論』宗宮 喜代子著（大修館書店）

『アリス狩り 新版』高山 宏著（青土社）

『世界史をつくった海賊』 竹田 いさみ著（筑摩書房）

『海賊の掟』 山田 吉彦著（新潮社）

『天孫降臨/日本古代史の闇—神武の驚くべき正体』コンノ ケンイチ著（徳間書店）

『幕末史』半藤 一利著（新潮社）

『教科書には載っていない! 幕末志士の大誤解』夏池 優一著（彩図社）

『竹取物語』（岩波書店）

『大人もぞっとする原典日本昔ばなし—「毒消し」されてきた残忍と性虐と狂気』
　由良 弥生著（三笠書房）

『図説 海賊大全』デイヴィッド コーディングリ 編集、David Cordingly著、
　増田 義郎 翻訳、竹内 和世翻訳（東洋書林）

『図説 大航海時代 (ふくろうの本/世界の歴史)』増田 義郎（河出書房新社）

『図説 幻獣辞典』 幻獣ドットコム著(幻冬舎コミックス)

『完全版 世界の超古代文明FILE』古代文明研究会著（学研パブリッシング）

『オーパーツ大全』クラウスドナ著（学習研究社）

『神々の遺産オーパーツ大全』並木伸一郎著（学習研究社）

※ 本參考文獻為日文原書名稱及日本出版社，由於無法明確查知是否有相關繁
版，在此便不將參考文獻譯成中文，敬請見諒。

但願香吉士能有「更圓滿」的未來……

▼魯夫與香吉士的描繪是採用對照式?!

本書作為研究系列的第八冊（日文版），繼多雷斯羅薩篇之後，基於佐烏篇及圓蛋糕島篇裡已明朗化的事實來進行全新考察，並預測《航海王》的未來發展。目前的故事圍繞著香吉士進行，每星期都有引人矚目的發展。

為此，本書直到最後也仍想針對香吉士持續進行考察。

香吉士的過去已漸漸明朗化，當我們列舉他的特徵時，無論如何總有些令人在意的部分，那就是與主角魯夫之間的「對比結構」。正如本書這次針對各項細節驗證之後所述，尾田榮一郎老師似乎會在各個故事之間做對比架構。而且不僅在故事與故事之間，連角色與角色之間也會這麼做，這是我們在比較了魯夫與香吉士之後才明白的。以下就來舉一些例子吧。

- ●魯夫很愛吃；香吉士愛料理
- ●魯夫被山賊養大；香吉士被海賊養大
- ●救命恩人為了救魯夫而少一隻手；為了救香吉士而少一條腿
- ●魯夫不結婚；香吉士被迫結婚

● 魯夫的爸爸是革命軍；香吉士的爸爸是戰爭商人
● 魯夫排行結拜兄弟中的老三；香吉士排行親兄弟中的老三
● 魯夫被拍飛到滿是女人的國家；香吉士被拍飛到全是人妖的國家
● 魯夫對女性毫無興趣；香吉士對女性大獻殷勤
● 魯夫直來直往；香吉士很有謀略

其他族繁不及備載，即使隨意舉出一些，也顯然看得出尾田老師是有意讓他們兩人形成對照。儘管草帽一行人中還有許多男性角色，但與主角形成如此鮮明對比的，就只有香吉士了。

至於為何要對這兩人做這樣的設定，恐怕只有尾田老師本人才知道了。

至少因為有了這麼多對照的例子，便足以表示可能會在更重要的設定上出現對比。

例如已知魯夫確實屬於「D之一族」，香吉士則是「杰爾馬66」的成員之一。雖然杰爾馬66目前為止還充滿謎團，但考量到魯夫與香吉士的對比，或許能產生一個假設，那就是 **D之一族可能與杰爾馬66也是相互對照** 的集團。不過D之一族跟杰爾馬66到底會在哪方面相互對照，目前也無法預測。但是不可否認的，我們確實仍會不斷地猜測兩者之間有著什麼樣的對比設定。

其他還有第840話，揭露了香吉士的母親已經死亡一事，因為這裡稍微出現了一點香吉士母親的身影，可以想見未來魯夫的母親也很可能透過某些形式登場。本系列曾探討過**「魯夫的母親也是海賊」**的假設，若香吉士與母親之間的故事明朗化，或許就更能詳細考察魯夫母親的身分了。

最後再舉一個魯夫與香吉士之間的重要對比。魯夫的目標是「ONE PIECE」，而香吉士的目標則是「ALL BLUE」。「ONE（1）」與「ALL（全）」。他們兩人連夢想都有對比關係。關於 ALL BLUE 的說明是：「東方藍、西方藍、北方藍、南方藍，這四個海中的所有魚類都可棲息的海域……」（第7集第56話）這麼看來，或許可以推測「ONE PIECE」指的是「任何人都無法居住，『僅有的一塊（島或土地）』」。

無論如何，以魯夫與香吉士的對比為前提所做的推測，在某種程度上或許不算是「考察」，只能當作「妄想」。但尾田老師曾在某個對談中留下這段話：

「讓讀者在等待下一集之前會想像『應該會是這樣發展吧』，然後我再讓他們看比他們想像更驚人的內容。」（尾田榮一郎畫集 ONE PIECE COLOR WALK 4）

沒錯，無論我們「想像」了多少可能性，尾田老師的「創作」就是可

【結　語】Future of Sanji

以凌駕其上，讓我們驚喜不已，所以我們才會無法割捨對《航海王》的愛。

香吉士的故事現正進行中，究竟會有什麼樣的結局等著我們呢？在想像前

所未有的感人「圓滿」結局的同時，本書的航海也要告一段落了。但願香

吉士未來能夠幸福快樂……

────航海王新說考察海賊團

ONE PIECE
Final Answer

航海王最終研究
ONE PIECE FINAL ADSTUCK
尾

「香吉士要還給我！他是我的夥伴！」

By 蒙其・D・魯夫（第 82 集第 826 話）

國家圖書館出版品預行編目 (CIP) 資料

航海王最終研究 5：身世之謎 無窮無盡且
難以預測的紛亂世界 / 航海王新説考察海
賊團編著；鍾明秀翻譯. -- 初版. -- 新北市
：繪虹企業, 2018.04
　　面；　公分. -- (COMIX 愛動漫；26)
ISBN 978-986-95859-2-7 (平裝)

1. 漫畫 2. 讀物研究

947.41　　　　　　　106024654

編著簡介：

航海王新説考察海賊團

由 Kouhei（コウヘイ）、Shinkurou（シンク
ロウ）兩位所組成，針對日本集英社所發行
的《航海王》（著‧尾田栄一郎）持續進行相
關研究之非官方組織。本次隨著 BIG MOM 篇
的展開，為提出更新的研究考察事項而再度聚
首。

航海王最終研究 5：身世之謎

無窮無盡且難以預測的紛亂世界

編　　著／航海王新説考察海賊團 （ワンピ新説考察海賊団）
翻　　譯／鍾明秀
執行編輯／張郁欣
特約編輯、排版／陳琬綾
出版企劃／大風文化
行銷發行／繪虹企業股份有限公司
發 行 人／張英利
電　　話／ (02)2218-0701
傳　　真／ (02)2218-0704
E-Mail ／ rphsale@gmail.com
Facebook ／大風文化
　　　　　　https://www.facebook.com/rainbow.whirlwind/
地　　址／台灣新北市 231 新店區中正路 499 號 4 樓

香港地區總經銷 / 豐達出版發行有限公司
電話 / (852) 2172-6533
傳真 / (852) 2172-4355
地址 / 香港柴灣永泰道 70 號 柴灣工業城 2 期 1805 室

初版一刷／ 2018 年 4 月
定　　價／新台幣 250 元

One Piece Saishuukenkyu 8 Kagirinaku Yosoku Funou na Zawatsuku Sekai
Text Copyright © 2016 One Piece Fukusen Shinsetsu Kousatsu Kaizokudan
First Published in Japan in 2016 by KASAKURA PUBLISHING Co.,Ltd.
Complex Chinese Translation copyright © 2018 by RAINBOW PRODUCTION
HOUSE CORP.
Through Future View Technology Ltd. All rights reserved

如有缺頁、破損或裝訂錯誤，請寄回本公司更換，謝謝。
版權所有，翻印必究　Printed in Taiwan